零基礎
酒精墨水畫

從媒材、技法、構圖到創作靈感，
教你畫出療癒流動畫

作者 **鈴木美香**　　譯者 **許郁文**

CONTENTS

卷頭彩頁　4

前言　10

Lesson 1

在 開 始 酒 精 墨 水 畫 之 前

什麼是酒精墨水畫？　12

開始練習酒精墨水畫之前的注意事項　13

必要的工具、材料　14

工具介紹　16

用紙種類　18

工具的配置與作畫姿勢　20

燈具的位置　21

Column1 開始練習酒精墨水畫的契機　22

Lesson 2

酒 精 墨 水 畫 的 基 礎

開始之前的準備　24

打開墨水的方法／滴墨水的方法　25

吹風機的拿法　26

基本技巧　28

混色技巧　32

進階技巧　36

使用金屬色墨水的方法　54

顏色的搭配　60

關於配色　61

根據主題選擇混色組合　62

試著讓作品多點變化　68

Column2　為了在日本推廣酒精墨水畫　74

—— Lesson 3 ——
試 著 創 作 作 品

關於樹脂保護膜　76

樹脂保護膜使用的工具　77

六角板　78

明信片　80

吊環鑰匙圈　82

拼貼畫　84

耳環　86

室內裝潢飾板　88

裝飾品　90

蠟燭　92

馬克杯　94

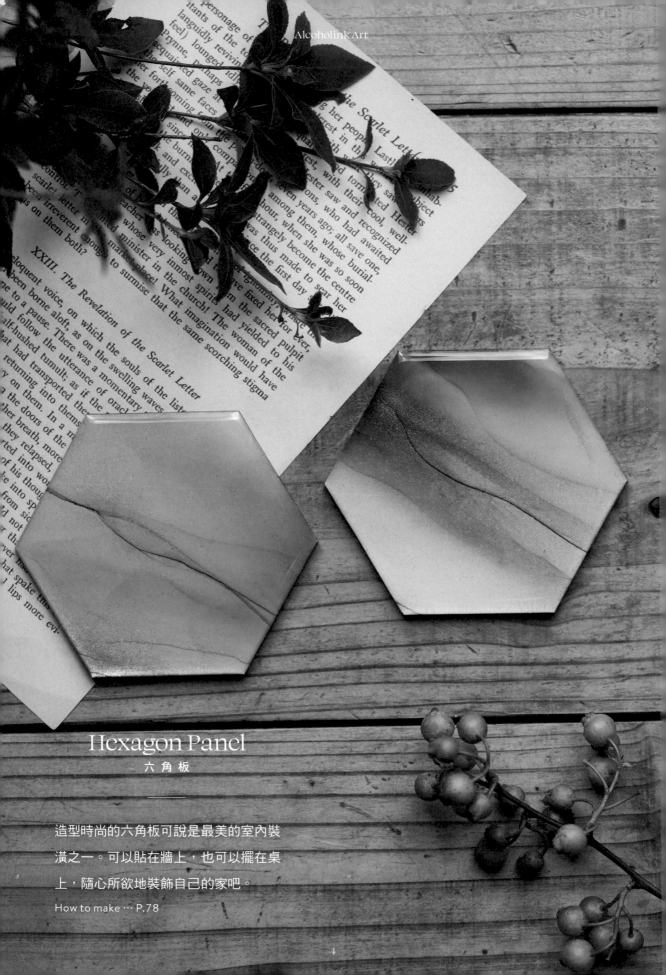

Hexagon Panel
六角板

造型時尚的六角板可說是最美的室內裝

潢之一。可以貼在牆上，也可以擺在桌

上，隨心所欲地裝飾自己的家吧。

How to make … P.78

Postcard

明 信 片

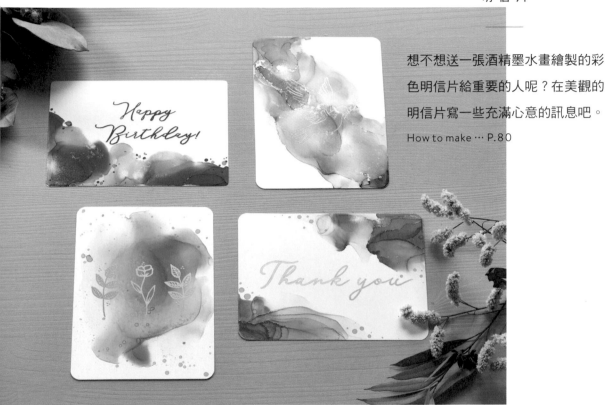

想不想送一張酒精墨水畫繪製的彩色明信片給重要的人呢？在美觀的明信片寫一些充滿心意的訊息吧。

How to make … P.80

Charm
Keyholder

吊 環 鑰 匙 圈

在喜歡的包包或小東西掛一個閃閃發光的吊環鑰匙圈吧。

How to make … P.82

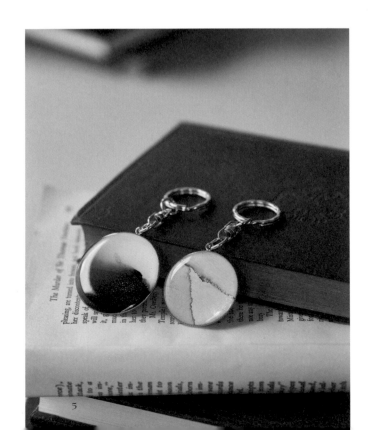

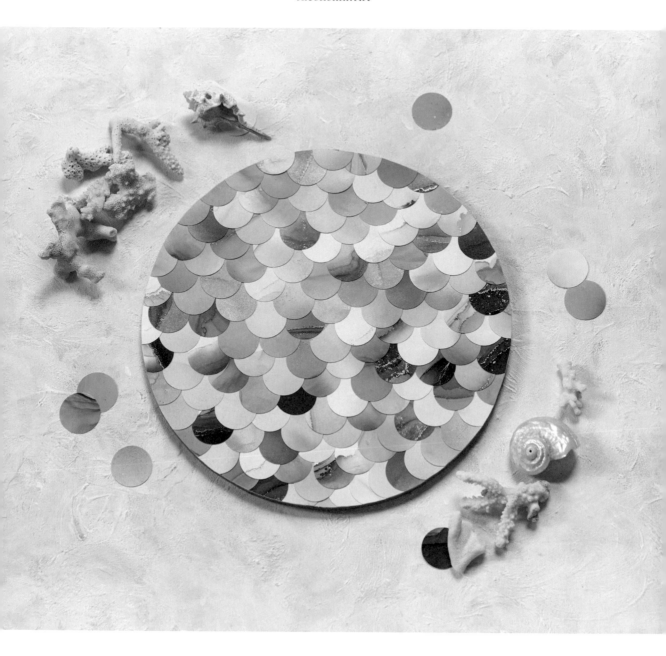

Collage
拼 貼 畫

以「夏天」為主題繪製的冷色系拼貼
畫，像人魚鱗片般的圓形也強調了夏季
的氣息，是能讓人感到涼爽的飾品。

How to make … P.84

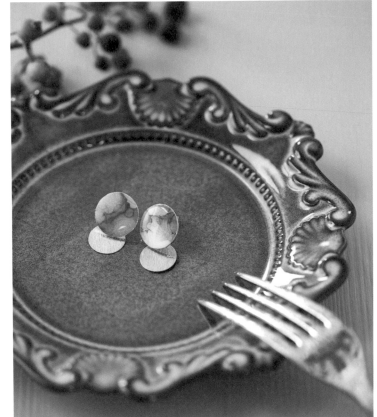

Pierce
耳 環

———

利用小巧的耳環替耳垂增色。不對稱的配色也營造了洗練的印象。

How to make … P.86

Interior Panel
室 內 裝 潢 飾 板

———

最美觀的酒精墨水畫作品莫過於室內裝潢飾板。使用不同形狀的板子或是利用混色的技巧增添變化，就能打造時尚的空間。

How to make … P.88

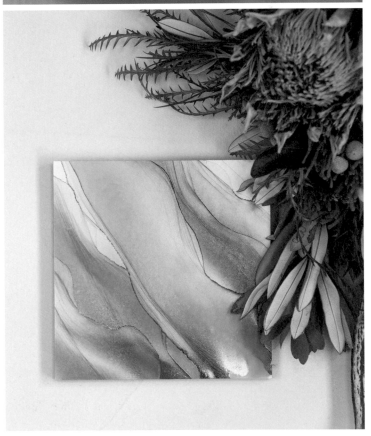

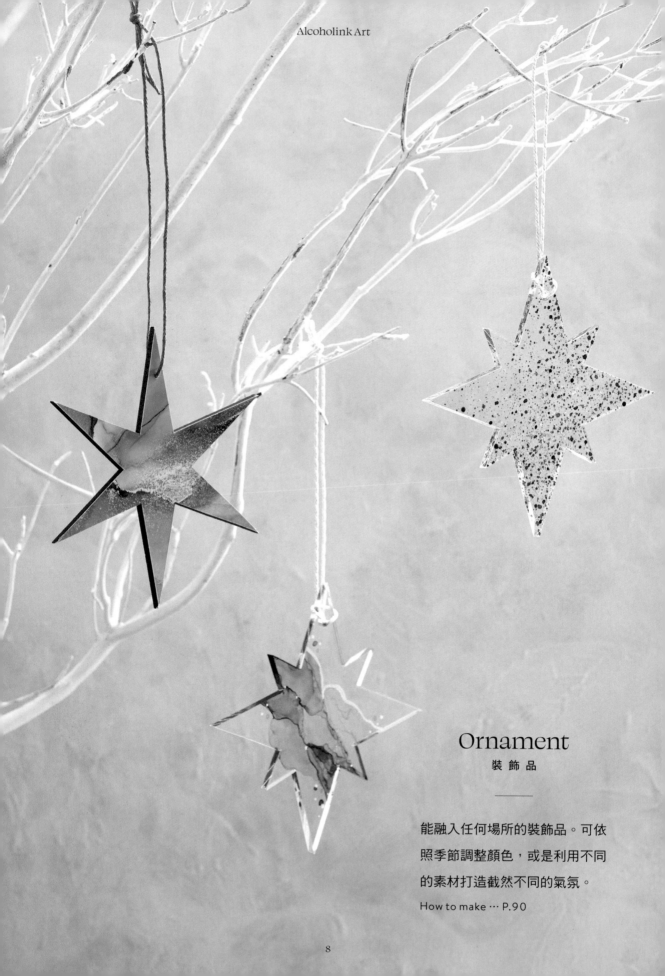

Ornament
裝 飾 品

能融入任何場所的裝飾品。可依
照季節調整顏色，或是利用不同
的素材打造截然不同的氣氛。

How to make … P.90

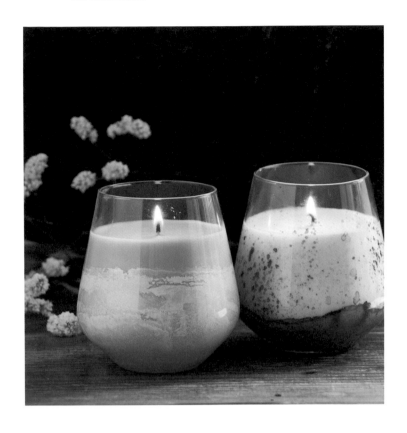

Candle
蠟 燭

在身心都想放鬆的日子點燃
酒精墨水畫製作的蠟燭，享
受療癒的時光吧。

How to make … P.92

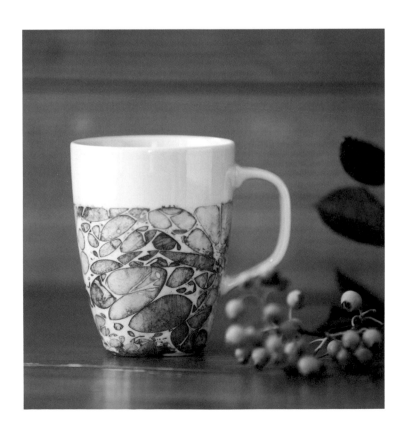

Mugcup
馬 克 杯

以裂痕營造印象派畫風的馬
克杯可讓我們喘口氣，享受
休息一下的時間。把這種馬
克杯當成室內裝潢的裝飾品
也很棒喲。

How to make … P.94

FOREWORD

本書除了介紹
酒精墨水畫的基本準備，
還會介紹各種讓大家發揮創意的技巧。

除了第一次接觸酒精墨水畫的讀者之外，
已經接觸酒精墨水畫一陣子的讀者，
讀了本書應該也會有一些新發現才對。
書中也有許多內容可以幫助大家了解酒精墨水畫的美好，帶著大家
「做出充滿個人風格的作品」。

但願這本書能成為大家在日常生活享受藝術的契機。

鈴木美香

Lesson 1

在開始
酒精墨水畫之前

什麼是酒精墨水畫？

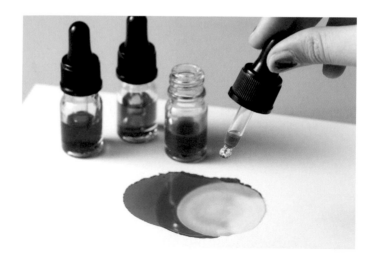

　　酒精墨水畫是一種讓顏料等畫材在紙張上流動，畫出抽象線條的流動藝術（Fluid Art）。

　　在眾多流動藝術之中，使用酒精墨水的種類稱為「酒精墨水畫」。一般來說，會在墨水不容易滲透的防水紙繪製作品，但酒精墨水也能在蠟燭、畫布、玻璃產品上色，所以能更自由地作畫，這也是酒精墨水畫的特徵之一。

<染料型墨水>

酒精墨水畫的性質

　　酒精墨水幾乎都是染料型墨水，其中的成份包含染料、樹脂、分散劑、溶劑（酒精）。雖然染料型墨水會自然褪色，但各家廠商推出的酒精墨水都使用了不同的染料，所以褪色的感覺也各有不同。

　　此外，使用防水紙作畫時，墨水無法滲入紙張，所以也比較無法在紙張表面附著，所以建議在最後噴一層保護漆，或是利用樹脂鍍一層保護膜。

開始練習酒精墨水畫之前的注意事項

1
注意有無過敏問題

練習酒精墨水畫的時候，會常常利用酒精讓墨水擴散，所以對酒精過敏的人，可能很難完成這項作業。如果擔心自己會過敏，建議先進行皮膚貼布試驗（Patch test）確認沒有問題再開始練習。

2
保持室內通風

練習酒精墨水畫的時候會用到酒精，所以最好打開窗戶，讓空氣保持流通。如果覺得噁心、不舒服，請立刻停止練習，讓新鮮空氣流入室內。

3
處理染色的問題

染料型墨水一旦沾到衣服，就很難洗得掉，所以建議大家換上染到顏色也沒關係的衣服，或是乾脆穿上圍裙，也要記得替作畫的桌子鋪一層桌布。

在練習的時候穿上圍裙吧！

必要的工具、材料

酒精墨水

本書使用的酒精墨水為「Copic Ink」
（Copic的補充墨水）。顏色編號裡的英
文字母為顏色符號，顏色符號旁邊的數
字為色系與明度，數字越接近「0」代
表透明度越高，顏色也越鮮豔，越接近
「9」代表飽和度越低，色調也越深濃。

<顏色編號的閱讀方式>

顏色符號

色系 ——┐ ┌—— 明度

BV29
Slate

顏色名稱

建議備齊的24種顏色

在此為大家介紹適合酒精墨水畫初學者使用的24種顏色。
酒精墨水的顏色種類非常多，建議大家先備齊這24種，
之後再陸續添購喜歡的顏色就好。

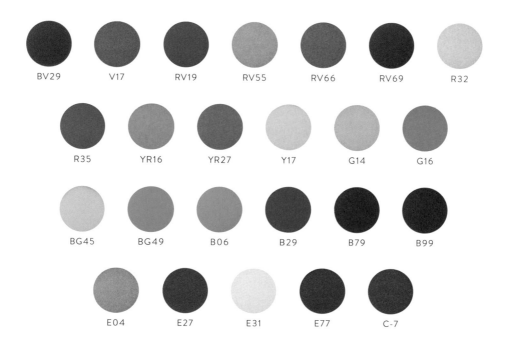

| BV29 | V17 | RV19 | RV55 | RV66 | RV69 | R32 |

| R35 | YR16 | YR27 | Y17 | G14 | G16 |

| BG45 | BG49 | B06 | B29 | B79 | B99 |

| E04 | E27 | E31 | E77 | C-7 |

其他種類的墨水

除了單色的酒精墨水之外,還有金屬色或是其他種類的酒精墨水畫,
而且各家酒精墨水廠商的產品特性都不同,大家可參考這一頁的說明,
試用喜歡的酒精墨水。

KAMENSKAYA

這是來自俄羅斯的酒精墨水,其中包含裸色、金屬色以及深濃的單色種類,能畫出個性鮮明的畫作。

由於是快乾性的金屬色墨水,所以光澤的質感恰到好處。通常會在畫作完成之後再以這種墨水收尾。

Pinata(皮納塔)

在眾多金屬色墨水之中,以顆粒光澤感為特徵的墨水。

Ranger

很適合替酒精墨水畫增添大面積光澤與亮度的墨水。

工具介紹

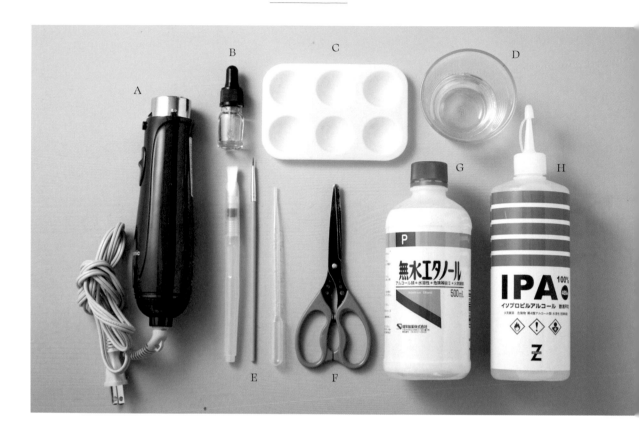

A **吹風機**　用來吹勻、吹乾酒精墨水。本書的情況是把吹嘴拿掉再使用。

B **滴管**　會在需要滴酒精的時候使用。

C **調色盤**　用筆沾取酒精墨水的時候使用。

D **杯子**　用來分裝酒精。

E **畫筆**　用來塗抹酒精墨水。

F **剪刀**　剪裁紙張。

G **乙醇**　用來稀釋或推勻酒精墨水。建議準備酒精濃度超過90％的乙醇。

H **IPA（異丙醇酒精）**　與乙醇的用途相同，可稀釋或推勻酒精墨水，但比乙醇更能創造銳利的線條。會於練習瑪瑙線（P.52）的技巧使用。

創作酒精墨水畫時，需要用到的主要工具介紹

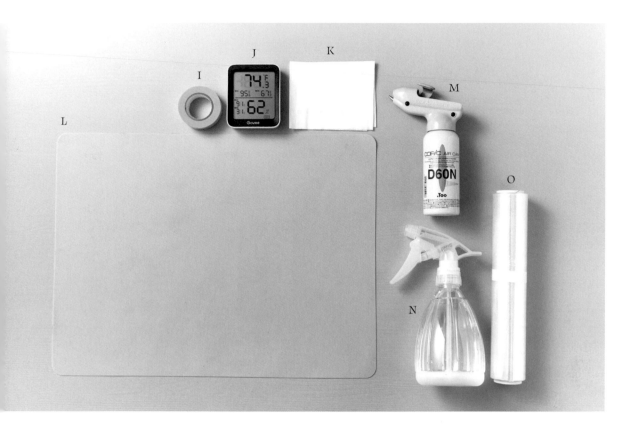

I 紙膠帶	固定紙張，避免樹脂染色。	
J 濕度計	確認濕度的時候使用。室內濕度以百分之四十左右為最佳。	
K 衛生紙	可用來吸取多餘的墨水。	
L 桌墊	為了避免桌子被染色，可使用矽膠墊。	
M 噴槍 （Copi 噴槍系統）	會於練習噴槍花朵（P.44）的技巧使用。	
N 噴霧器	可避免灰塵飛揚。會於練習噴濺（P.47）的技巧使用。	
O 保鮮膜	會於練習「碎裂」（P.50）的技巧使用。	

用紙種類

酒精墨水畫在不同材質的紙會有不同的質感。

在此為大家介紹本書使用的防水紙。

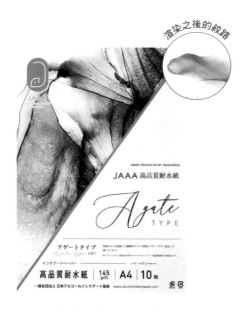

高級防水紙 agate 類型

適合呈現像瑪瑙紋路的連續線條
（agate line）。

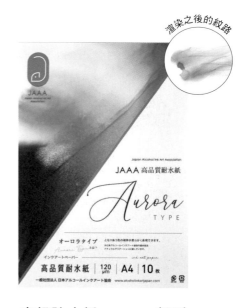

高級防水紙 aurora 類型

顏色之間的界線相對柔和、模糊。

高級防水紙 marble 類型

適合用來呈現大理石那種結晶互相疊合
的質感。

卷軸防水紙

這種防水紙比較寬，適合製作 A3 大小以
上的大型作品。

視情況選用的紙張種類

試著依照畫風或用途選用不同種類的紙張吧。

渲染之後的紋路

Copic酒精墨水畫用紙
暈染類型

這種紙張的質感較為濕潤,所以比較容易突顯色調,很適合用來呈現柔和的顏色。

渲染之後的紋路

畫箋紙

能呈現和紙或絞染(紮染)的質感。

INK ART用紙

這種紙張有一定的厚度,很適合用來製作標籤或卡片。

黑色用紙

可清楚呈現乳白色或金屬色的渲染質感。

工具的配置與作畫姿勢

在此為大家介紹工具該怎麼擺放才方便使用，
以及作畫時的正確姿勢。

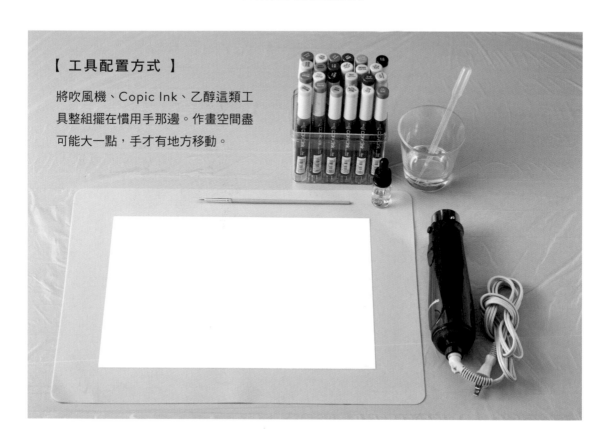

【 工具配置方式 】

將吹風機、Copic Ink、乙醇這類工具整組擺在慣用手那邊。作畫空間盡可能大一點，手才有地方移動。

【 作畫姿勢 】

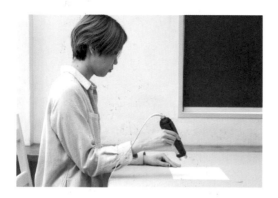

繪製酒精墨水畫的時候，請挺胸，並讓身體與紙張保持一定的距離，避免袖子沾到酒精墨水。

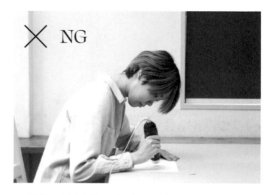

✕ NG

一旦紙張太過靠近身體，就會變成彎腰駝背的姿勢，影子也會落在紙上，這麼一來，會難以正確地分辨顏色，而且一不小心，袖子就會沾到酒精墨水。

燈具的位置

如果能多一盞燈具，就比較能正確地觀察作品的色調。
在此為大家介紹在家裡配置燈具的方式。

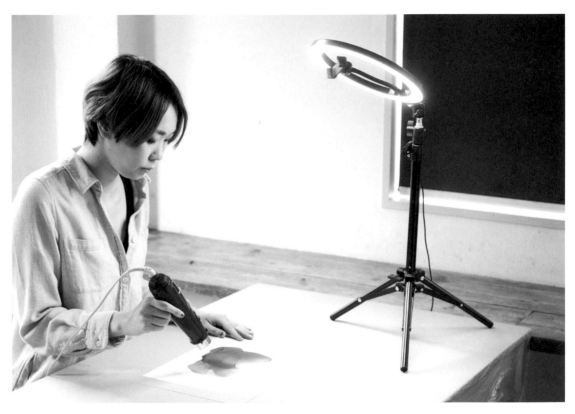

燈具要架在不會讓手部的陰影落在紙上的位置。環形燈能清楚照出酒精墨水的發色是否正常。

一旦手部的陰影落在紙上，就會看不出漸層色的質感，所以請將燈具放在不會造成陰影的位置。

Check!

可替代的工具

建議大家在明亮的房間作畫。手邊如果沒有燈具，可將照得到自然光的位置作為工作空間，盡情地享受酒精墨水畫的樂趣。

Column

1

開始練習酒精墨水畫
的契機

我在開始練習酒精墨水畫之前，一直都在製作蠟燭，
在研究蠟燭的上色方法時，才遇見了酒精墨水畫。

當我利用酒精墨水替蠟燭上色時，
突然想到「這種酒精墨水原本的用途是什麼啊？」
後來查了一些外國的畫材網站以及藝術家，
才知道還有利用酒精墨水繪製的「酒精墨水畫」，
也對這種作畫方式產生興趣。
當時的日本還沒太多人介紹酒精墨水畫，技術也還沒普及，
所以我覺得可以更自由地繪製我想要的作品。
我也覺得這種作畫方式很適合自己的風格。

其實我本來就很喜歡創作，之前曾畫過油彩、水彩，
也試過服飾設計、布料染色、染髮模特兒這類與色彩有關的事情，
我覺得這也是我會愛上酒精墨水畫的原因。

最近舉辦工作坊或課程的機會越來越多，
而這種與別人分享的互動往往能幫助我遇到一些新發現，
或是讓我的價值觀得以升級，希望今後能畫出更多不一樣的作品。

請大家透過本書，享受酒精墨水畫的樂趣。

Lesson

2

酒 精 墨 水 畫 的 基 礎

開始之前的準備

在開始練習酒精墨水畫之前先佈置一下，
才能舒適地作畫。

\ Check! /

視情況固定紙張

酒精墨水一旦滴到桌面，就很難擦得掉，所以建議大家先墊一層矽膠墊。使用吹風機吹乾之前，可先利用紙膠帶貼住紙張的四個角落。

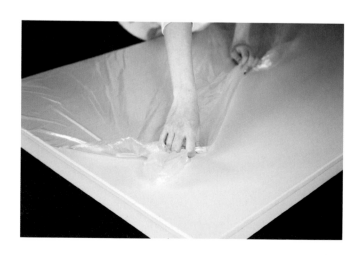

\ Check! /

在桌子套一層塑膠袋

如果想讓桌子得到更完善的保護，可將卷軸防水紙外面那層塑膠袋罩住桌子的邊緣，再利用紙膠帶固定。

打開墨水的方法

如果倒著打開墨水，墨水會整罐流出來，所以要記得立著打開墨水。

不要倒著開墨水，以免墨水全流出來。

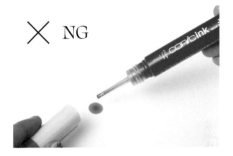

關蓋子的時候，也要立著轉緊蓋子，千萬不要倒著鎖蓋子，以免墨水全流出來。

滴墨水的方法

盡可能讓墨水接近紙張再滴，而且是以點滴的方式，一滴一滴慢慢滴。

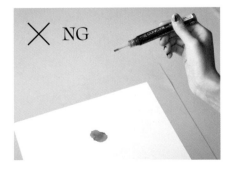

若是墨水離紙張太遠，墨水就會濺開來，沒辦法滴成漂亮的圓形。

吹風機的拿法

酒精墨水畫可利用吹風機的拿法與風力
畫出不同的圖案。
在此為大家介紹吹風機的基本拿法。

基本上,酒精墨水畫是利用
吹風機一邊吹勻顏色,一邊
繪製的,所以風向與吹風機
的移動方式都會讓作品的顏
色產生明顯的改變,所以吹
乾墨水是非常重要的步驟。
建議大家選擇輕一點的吹風
機,會比重的吹風機來得更
順手。

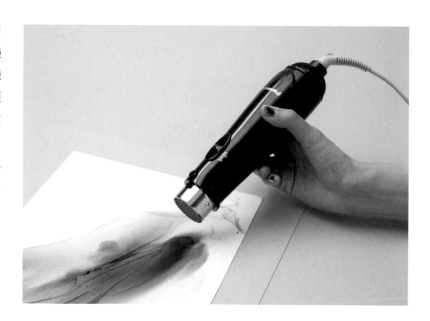

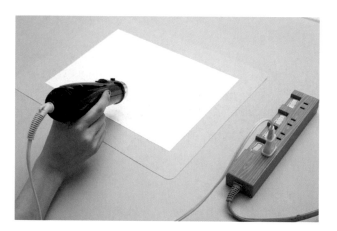

\ Check! /

讓電線垂在慣用手那邊

將吹風機的電線放在慣
用手那邊,會比較容易
作畫。

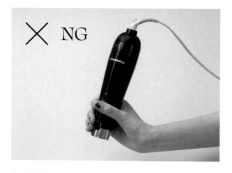

如果握在出風口附近,會很難掌握風
向,也有可能會燙傷。建議大家拿在離
出風口遠一點的位置。

Check!

風力	基本上,設定為「弱風」即可,這樣才比較容易控制墨水的流向。如果設定成強風,墨水會被吹散,紙張也有可能因為太熱而融化,所以請先設定成弱風來練習。如果手邊的吹風機沒辦法設定成弱風,可試著調整吹風機的距離與高度,藉此調成適當的風壓。

【 吹風機的各種拿法 】

繪製酒精墨水畫的時候，風向或風力會隨著吹風機的拿法而改變。
在此為大家介紹四種拿法，大家可視情況使用這些拿法。

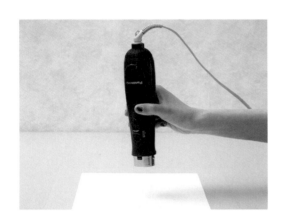

垂直

這是局部吹乾酒精墨水的拿法。想要吹出圓形的圖案時，也可以使用這種拿法。

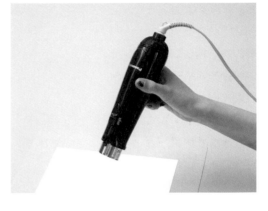

斜拿

想從各種方向吹勻酒精墨水的時候這樣拿，而這種拿法也能替墨水的渲染方式增添變化。例如要繪製漸層色的時候，就會使用這種拿法。

拿在高處

這是吹乾整張紙的拿法。很適合需要全面吹乾的情況。

從側邊吹

這種拿法可讓酒精墨水往想要的方向迅速流出去。

Basic Technique

基本技巧

從這節開始，要為大家介紹一些酒精墨水畫的基本作畫技巧。

請練習這些基本技巧，享受以酒精墨水作畫的樂趣吧。

Pattern
1 | ## Basic Circle 基本圖形

①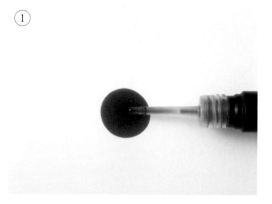

先在紙面滴一滴酒精墨水。

②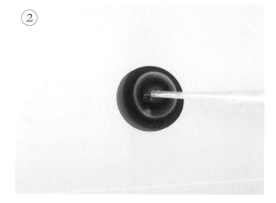

在剛剛的墨水滴一滴乙醇。盡可能滴在酒精墨水的圓心。

③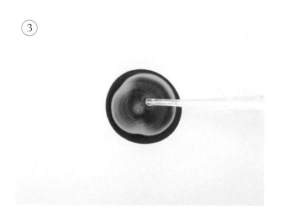

圓的大小會隨著乙醇的量改變。

④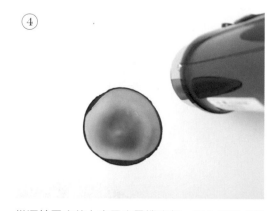

從酒精墨水的上方用吹風機吹乾。風力請調成弱熱風，讓風輕輕地吹乾酒精墨水。

④

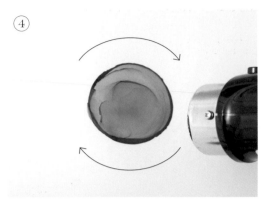

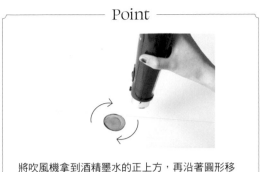

Point

將吹風機拿到酒精墨水的正上方,再沿著圓形移動手臂吹乾,就能吹出漂亮的圓形。

繞著酒精墨水的周圍吹乾酒精墨水。

完成

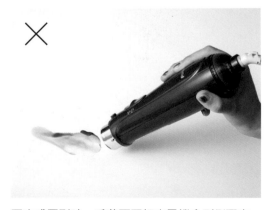

徹底吹乾酒精墨水之後,圓形就完成了。酒精墨水的形狀會隨著吹風機的角度改變,所以請試著多移動吹風機,直到能將酒精墨水吹乾成圓形為止。

吹乾酒精墨水的注意事項

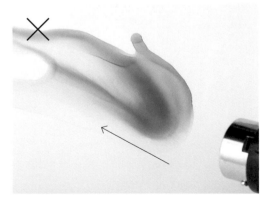

要吹成圓形時,千萬不要把吹風機拿到側面吹。

否則酒精墨水就會變得像是被風吹成流線的紋路,不會成為圓形。

Pattern 2 | Dilute 沖淡

①

先在紙面滴一滴酒精墨水。如果要繪製的是酒精墨水被沖淡的紋路,建議使用濃一點的酒精墨水。

②

利用吹風機吹乾。

③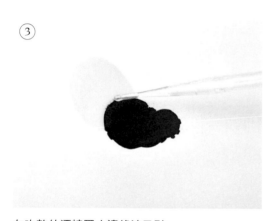

在吹乾的酒精墨水邊緣滴乙醇。

④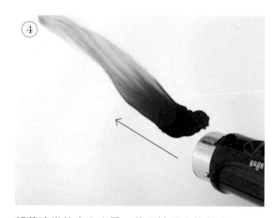

朝著適當的方向吹風,將酒精墨水往外吹。

⑤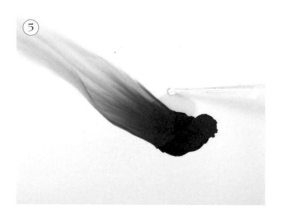

在深色的部分滴乙醇。

⑥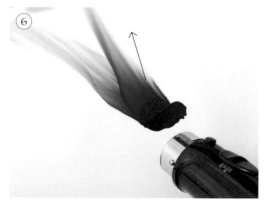

以步驟④的方法朝適當的方向吹風。建議大家事前先練習幾次,才能讓酒精墨水朝預期的方向勻開。

⑦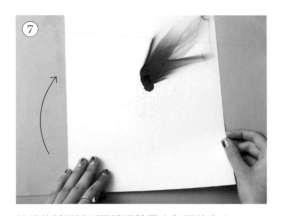

接著將紙張轉到要讓酒精墨水勻開的方向。

⑧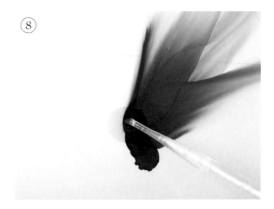

一邊調整乙醇的量,一邊以吹風機將酒精墨水往外吹,讓帶狀的酒精墨水呈輻射狀向外放射。

完成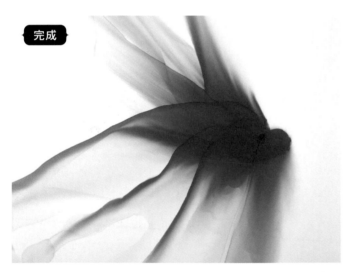

可試著從不同角度送風或是調整乙醇的量,畫出自然的形狀或紋路。

— 注意 Point —

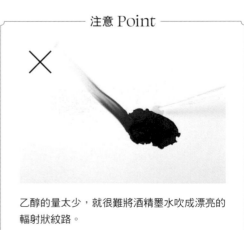

乙醇的量太少,就很難將酒精墨水吹成漂亮的輻射狀紋路。

Mixing Technique

混色技巧

將兩種以上的顏色混在一起,能賦予作品更多想像空間。

在此要介紹基本的混色技巧。

Pattern 1 | Basic Circle Gradation 基礎圖形漸層混色

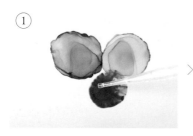
① 先畫幾個湊在一起的基本圓形(P.28)。

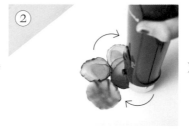
② 像是畫圓一樣移動手臂,緩緩地吹乾每一個基本圓形。

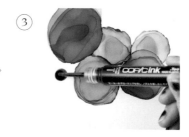
③ 可視整體的情況追加基本圓形。

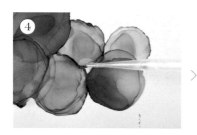
④ 在基本圓形的重疊之處滴乙醇。

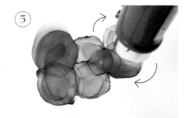
⑤ 吹乾剛剛滴乙醇的部分。

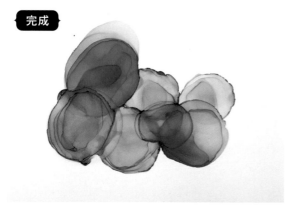
完成

吹乾時,基本圓形的顏色會與周圍的顏色融合,形成混色的圓形。

注意 Point

✕

記得從基本圓形的正上方吹乾,千萬不要將吹風機拿到側面,否則酒精墨水就會被吹散,沒辦法保持圓形。

Pattern 2 | Dilute Gradation 漸層沖淡紋路

①
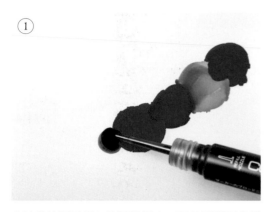

先滴幾滴不同顏色的酒精墨水，而且要讓這些酒精墨水接在一起。這時候的重點在於每滴一滴酒精墨水，就要吹乾一次。

②
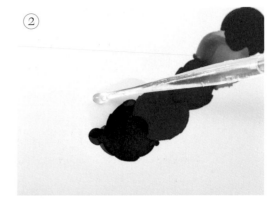

在顏色交界處滴乙醇，顏色就會開始混合。

③
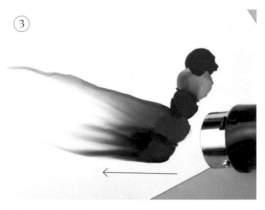

從旁邊吹風，吹乾酒精墨水。

④
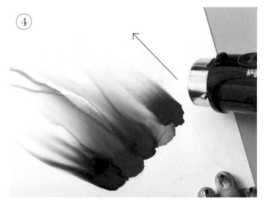

在其他的顏色滴乙醇再吹乾，就能讓相鄰的顏色混在一起。

完成
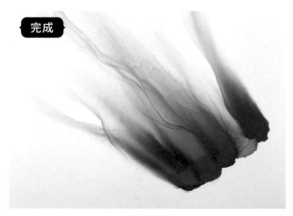

顏色的搭配方式或選擇方式會於P.60介紹，所以大家可試著混合喜歡的顏色。

注意 Point

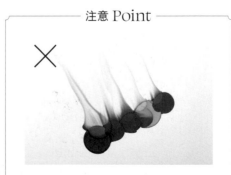

乙醇太少，顏色就無法均勻混合，所以乙醇可稍微滴多一點。

Pattern 3 | Natural Gradation 自然漸層

①

在紙面多滴些乙醇，再讓乙醇均勻化開。

②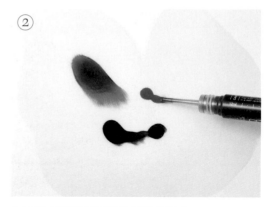

在乙醇上面滴三種顏色的酒精墨水。

③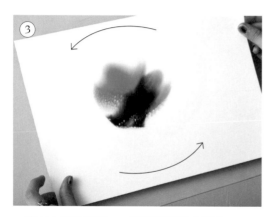

一邊左右晃動紙張，一邊讓酒精墨水混合。

④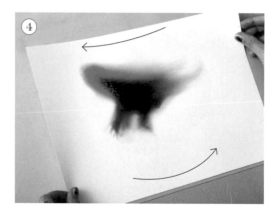

將紙張往適當的方向搖晃，讓酒精墨水朝預期的方向擴散，同時調整酒精墨水的方向。

注意 Point

記得讓紙張保持攤平的狀態，否則酒精墨水就會流到紙張的中央，也很難均勻地化開。

過度混合酒精墨水會讓顏色失去濃淡，看起來也不太美觀。

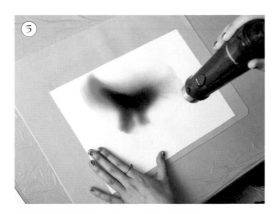

⑤ 混色混得差不多之後，再均勻地吹乾。

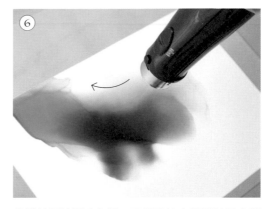

⑥ 若希望酒精墨水勻開，可慢慢地吹開酒精墨水營造流動感。

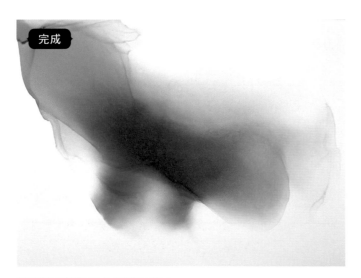

完成

酒精墨水都乾燥之後就完成了。

注意 Point

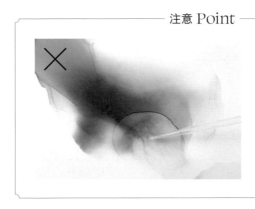

如果在中途追加乙醇，自然形成的漸層色就會消失，所以記得在一開始就滴夠量的乙醇。

Advanced Technique

進階技巧

學會基本技巧之後,接著要練習進階技巧,

為自己的作品增添更多變化。

^{Pattern}
1 | Cloud 雲朵紋路

「事先預備的畫具」

· Copic酒精墨水畫用紙　　· 吹風機
　暈染類型　　　　　　　　· 酒精墨水:Copic Ink
· 乙醇　　　　　　　　　　　(RV69、YR27、
· 滴管　　　　　　　　　　　V17、RV19、R32)
· 水彩筆

--- Point ---

這是更容易控制顏色分佈,讓每種顏色
更有層次的技巧。

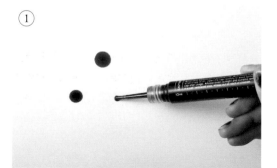

① 先在紙面隨機點幾滴酒精墨水。

② 以隨機的間距,多點幾滴酒精墨水。

③ 這是點完第一種顏色之後的情況。

④ 在空出來的間距點第二種顏色的酒精墨水。

⑤

這時候的重點在於不要讓顏色疊在一起,以及讓第二種顏色的酒精墨水隨機分佈,並讓第二種顏色保持間距。

⑥

這是滴完第二種顏色之後的樣子。

⑦

繼續追加第三種顏色。

⑧

依照第二種顏色的方法,在縫隙之中滴第三種顏色的酒精墨水。這時候的重點在於保留酒精墨水之間的間隙,就能在後續的作業畫出漂亮的紋路。

⑨

三種顏色都滴完之後,可視情況追加第四種或第五種顏色。

⑩

利用吹風機吹乾所有酒精墨水。

⑪

在每個空白的地方滴一滴乙醇,不要直接滴在酒精墨水上面。

⑫

滴完乙醇之後,利用吹風機吹乾。

⑬

如果是用滴管滴乙醇,乙醇的量可能會多得往旁邊擴散,所以想讓顏色更細膩地擴散,可利用沾了乙醇的水彩筆化開顏色。

⑭

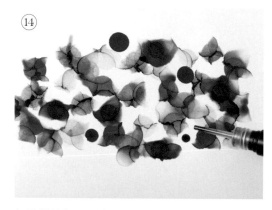

如果覺得留白有點礙眼,可再追加酒精墨水。

⑮

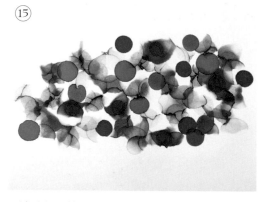

一邊追加酒精墨水,一邊調整顏色的整體分佈。

⑯

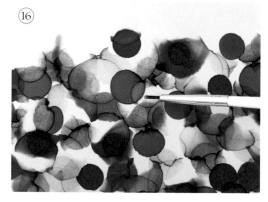

輪流吹乾酒精墨水與乙醇,並重複這個過程。

完成

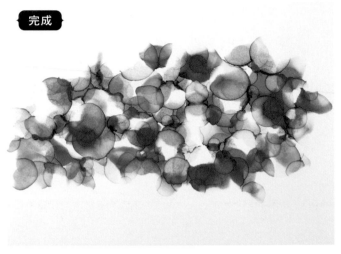

如果顏色的整體分佈夠均勻，作品就完成了。

注意 Point 1

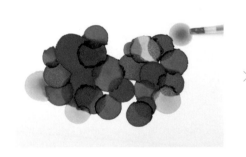

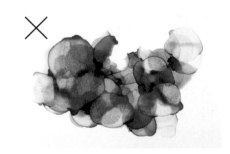

如果沒有留白，顏色太過密集的話……。

以乙醇調勻顏色時，酒精墨水就會混在一起，色調也會變得混濁暗沉。

注意 Point 2

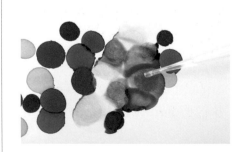

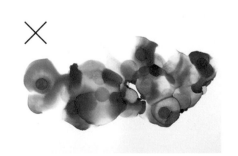

如果滴太多乙醇的話……。

顏色會全混在一起，也就畫不出雲朵紋路。建議大家每次先點一滴，再視情況增加份量。

^{Pattern}
2 │ Dot 點

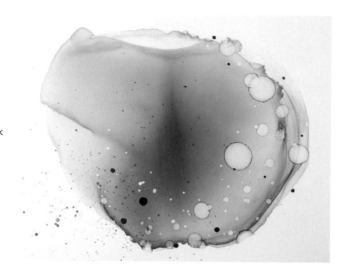

「事先預備的畫具」

· 高級防水紙　　· 吹風機
· 乙醇　　　　　· 調色盤
· 滴管　　　　　· 酒精墨水：Copic Ink
· 水彩筆（兩支）　（B63、B24、B39）

─── Point ───

這是為了讓作品更多變，在後續的步驟
噴酒精墨水，追加重點的技巧。可參考
本書介紹的配色（P.62），選擇適當的
重點色。

①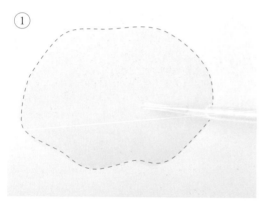

先在紙面滴上大量的乙醇。

②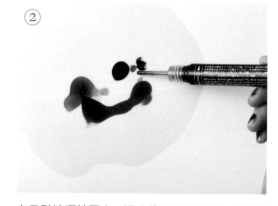

在乙醇滴酒精墨水。這次使用了三種同色系的顏
料。

③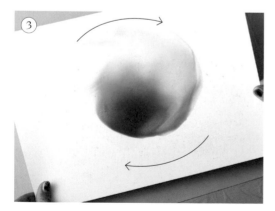

一邊想像顏色擴散的情況，一邊晃動紙張，讓顏
色彼此融合。

④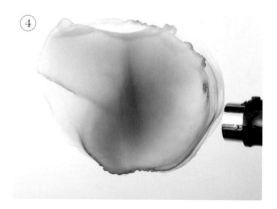

利用吹風機吹乾酒精墨水。

⑤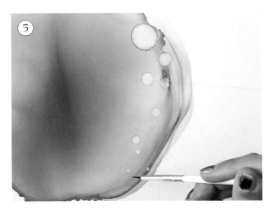

吹乾之後，利用水彩筆隨機滴幾滴乙醇。

⑥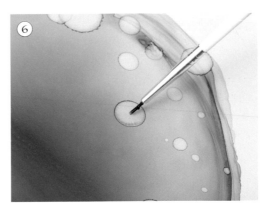

調整乙醇的量，點出不同大小的點。

⑦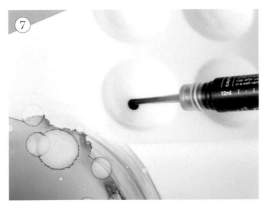

在調色盤分別滴入步驟②使用的顏色以及白色墨水。

⑧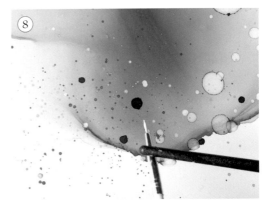

利用水彩筆沾一點墨水，再用另一枝水彩筆敲打，讓墨水噴在紙面上。

⑨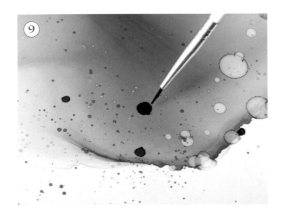

最後用水彩筆畫一些花紋就完成了。

注意 Point

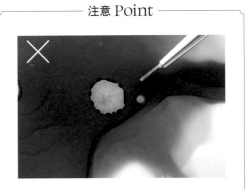

在高濃度的酒精墨水滴乙醇的話，酒精墨水通常會呈不規則擴散，所以盡可能只在墨水濃度較均勻的位置滴乙醇。

^{Pattern}
3 | Small Flower
小花

「事先預備的畫具」

· 高級防水紙　　· 吹風機
· 乙醇　　　　　· 酒精墨水：Copic Ink
· 滴管　　　　　　（RV66、R35、RV69）

── Point ──
這是利用基本圓形（P.28）與沖淡
（P.30）技巧繪製小花的方法。

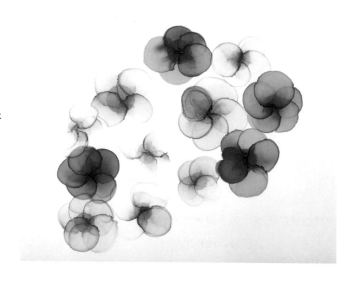

①

先滴一滴酒精墨水，畫出一個圓形。

②

利用吹風機吹乾酒精墨水，但要保持圓形的形狀。

③

接著要滴乙醇，製作花瓣。第一步先在圓形的頂點滴一滴乙醇。

④

讓吹風機沿著圓弧的方向移動並吹乾乙醇。

⑤

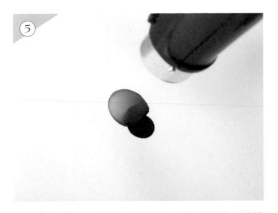

吹成乾燥的圓形之後，再調整乙醇的形狀，花瓣
也就完成了。這個技巧比較困難，所以得多練習
幾次才會熟練。

⑥

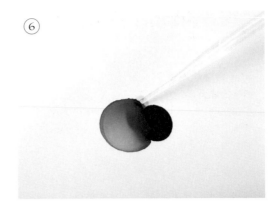

繪製第二片花瓣。這時候可將紙張移到比較方便
滴乙醇的位置。

⑦

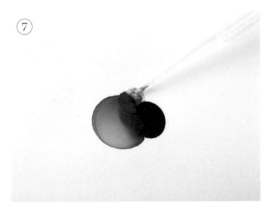

注意花瓣的位置與大小，滴入一滴乙醇。

⑧

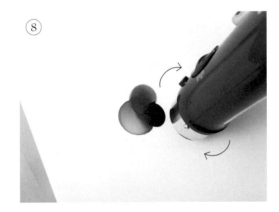

利用吹風機將乙醇往外吹成圓形。要注意的是，
一定要由上往下吹，因為從旁邊吹，花瓣的形狀
就會被破壞。

⑨

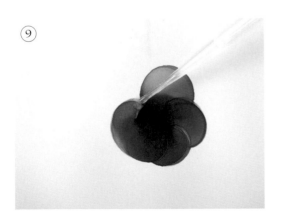

視整體的情況繪製四至五片花瓣。

⑩

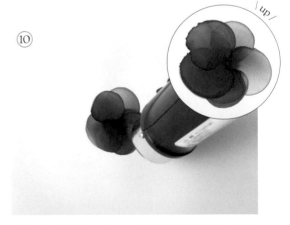

最後是吹乾作品。統一每朵花瓣的乙醇量，就能
畫出結構均勻的花朵。

^{Pattern}
4 | Airbrush Flower
噴槍花

「事先預備的畫具」

· 高級防水紙　　　　· 吹風機
· 乙醇　　　　　　　· 水彩筆
· 滴管　　　　　　　· 酒精墨水：Copic Ink
· 噴槍（Copi噴槍系統）　（YR07、Y17、RV09、
　　　　　　　　　　　R35）

── Point ──

這個技巧是小花技巧（P.42）的進階版，會利用噴
槍的風壓吹出形狀各異的花瓣。

①

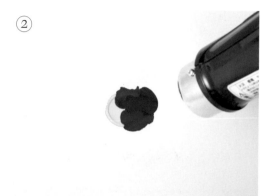

先滴幾種顏色的酒精墨水，畫出花蕊的部分。統
一使用明亮的暖色系墨水，比較容易讓人聯想到
花朵。

②

利用吹風機徹底吹乾。

③

從墨水上方滴一滴乙醇。

④

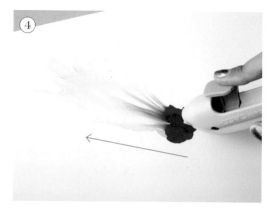

利用噴槍吹散墨水。此時的祕訣在於要對著想讓
顏色延展的部分用力吹。

⑤
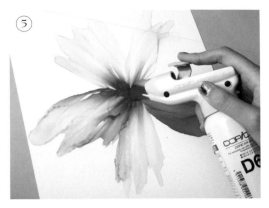

重複步驟③與④，利用噴槍畫出輻射狀的花瓣。

⑥
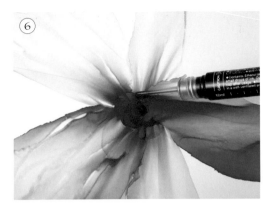

若想增加花瓣，可在花蕊滴墨水，再利用噴槍吹散墨水。

注意 Point 1

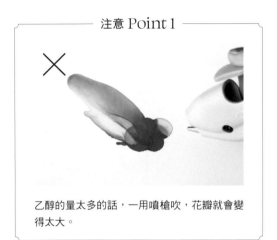

乙醇的量太多的話，一用噴槍吹，花瓣就會變得太大。

注意 Point 2

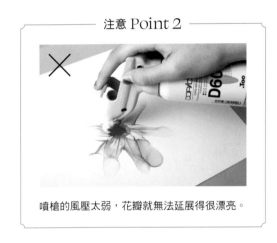

噴槍的風壓太弱，花瓣就無法延展得很漂亮。

⑦
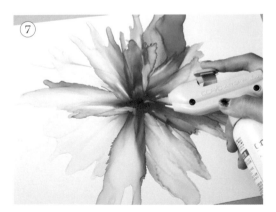

從不同的角度繪製花瓣，讓作品的結構更加完整。

⑧
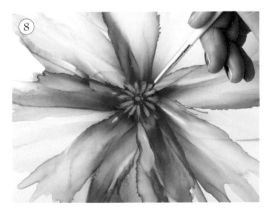

最後利用水彩筆在花蕊加幾筆重點，作品就完成了。

^{Pattern}
5 | Bubbles 泡泡

「事先預備的畫具」

· 高級防水紙　　 · 水彩筆（兩支）
· 杯子　　　　　 · 酒精墨水：Copic Ink
· 乙醇　　　　　　（BV04、R32、B63、
· 吹風機　　　　　　B02）

───── Point ─────

這是能在大圓形之中繪製自然漸層色的
技巧。

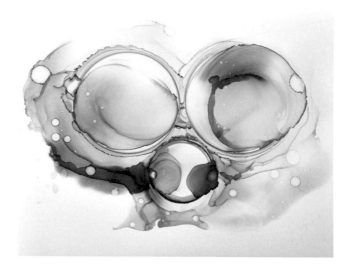

①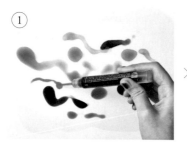

先多滴幾滴乙醇，再滴入四種顏
色的酒精墨水。

②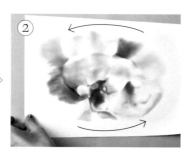

利用自然漸層（P.34）的技巧
吹勻墨水。

③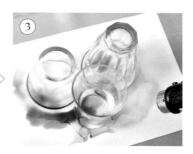

將杯子蓋在剛剛吹勻的墨水上
面，再讓吹風機一邊畫圓，一邊
吹乾墨水。

④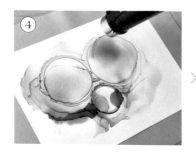

吹到差不多快乾的時候，拿掉杯
子，再吹乾所有墨水。

⑤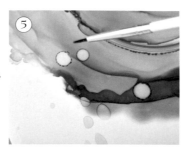

利用沾了乙醇的水彩筆點出一些
泡泡。

⑥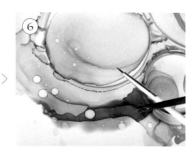

最後利用另一枝水彩筆拍打沾了
乙醇的水彩筆，再等墨水自然乾
掉即可。

───── 注意 Point ─────

如果在墨水還沒
乾的時候就拿掉
杯子，墨水就無
法保持圓形。

Pattern 6 | Splash 噴濺

「事先預備的畫具」

· 高級防水紙　　· 噴濺套件
· 乙醇　　　　　· 噴霧器
· 吹風機　　　　· 酒精墨水：Copic Ink
· 滴管　　　　　　（YG07、BG32、Y18）

Point

這種技巧可畫出比「點」的技巧
（P.40）更為細緻的細沫。

①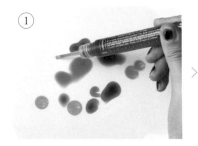

先多點幾滴乙醇，再滴入三種顏色的酒精墨水。

②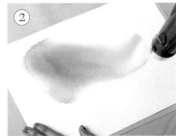

利用吹風機徹底吹乾。

③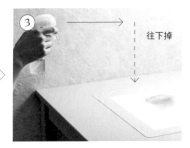

往下掉

用噴霧器瞄準紙張的上方噴出噴濺套件的顏料。霧狀的顏料落到紙張表面後，就會出現細緻的細沫。

注意 Point

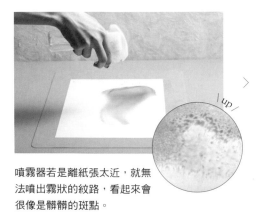

| up |

噴霧器若是離紙張太近，就無法噴出霧狀的紋路，看起來會很像是髒髒的斑點。

×

如果在底層的顏色還沒乾就噴，斑點會變大，顏色會變得混濁。

Pattern 7 | Layer 分層

「事先預備的畫具」

· 高級防水紙　　· 杯子
· 乙醇　　　　　· 滴管
· 平頭自來水彩筆　· 吹風機
· 調色盤　　　　· 酒精墨水：Copic Ink
　　　　　　　　（BG18、BG49、Y38）

── Point ──

這是利用水彩筆以及酒精墨水渲染的特性，畫出分層構造的技巧。

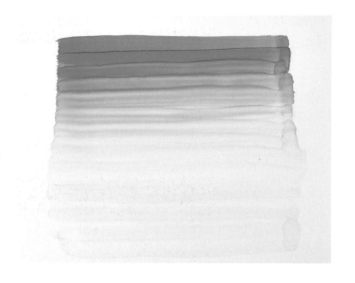

①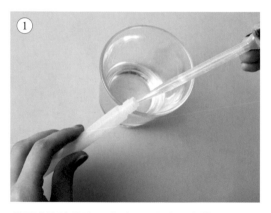

利用滴管滴幾滴乙醇到平頭自來水彩筆管裡。

②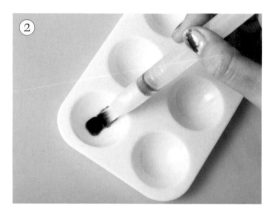

將酒精墨水滴在調色盤，再利用平頭自來水彩筆沾墨水。

③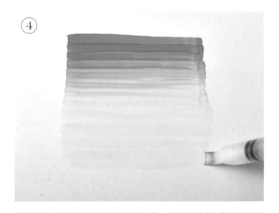

畫出一條線之後，再於下緣重疊另一條線。這時候的重點在於不要補沾墨水。

④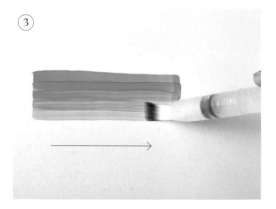

越是下方的線條會顯得越淡，但這就是我們要的效果。畫到畫不出線條，形成漸層色之後，分層繪製的作品就完成了。

「雙色的範例」

①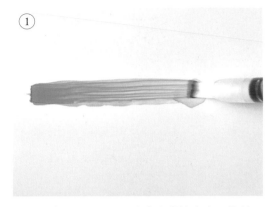

先利用沾了墨水的平頭自來水彩筆畫出一條線。

②

畫完線之後，利用吹風機吹乾。

③

利用另一自來水彩筆沾另一種顏色的墨水，再於
第一條線的下緣畫另一條線，讓兩條線稍微重疊。

④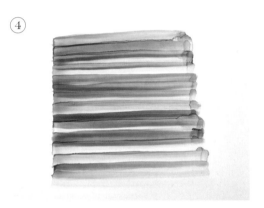

每畫一條線就以吹風機吹乾一次。重複這個步
驟，直到作品完成為止。

Arrange

也可以直接以自來水彩筆沾兩種墨水再畫線。

如此一來，就能一次畫出兩條顏色不同的線
條。建議大家可利用自己喜歡的配色試試看這
個技巧。

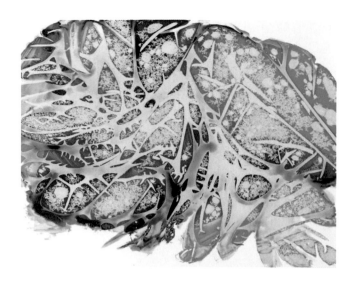

Pattern
8 Crack 碎裂

「事先預備的畫具」
· INK ART用紙（兩張）
· 保鮮膜
· 吹風機
· 酒精墨水：Copic Ink（BG49、B99、B06）

──── Point ────
這是繪製龜裂紋路的技巧。

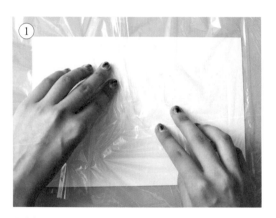

在紙張上方鋪一層有點皺的保鮮膜。

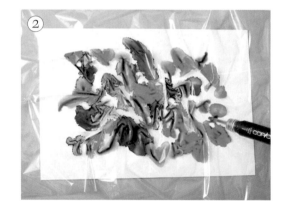

在保鮮膜上方滴酒精墨水。

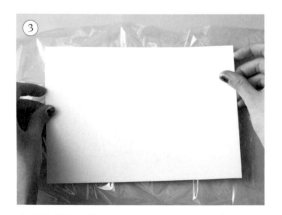

在步驟②的酒精墨水上方疊一張與步驟①一樣大小的紙張。

讓步驟③的紙張與保鮮膜一起翻面，再調整保鮮膜的皺褶。

⑤

以吹風機的熱風吹整張保鮮膜。

⑥

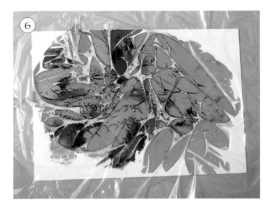

放置二十四小時，等待酒精墨水乾掉。如果濕度較高的話，可能得多等半天。

⑦

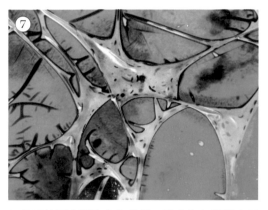

如果酒精墨水還沒完全乾燥，墨水與保鮮膜之間會有氣泡，可利用這點判斷墨水是否完全乾燥。

⑧

等到墨水完全乾燥後，再緩緩地撕掉保鮮膜就完成了。

注意 Point

若在墨水乾掉之前就撕掉保鮮膜，墨水就會跟著移動，碎裂的紋路就會糊成一團。

Arrange

使用金屬色的酒精墨水可營造閃亮亮的感覺，讓人眼前為之一亮。

^{Pattern}
9 │ Agate Lines 瑪瑙線

「事先預備的畫具」
· 高級防水紙　　　· 吹風機
· IPA　　　　　　· 酒精墨水：Copic Ink（B99、
· 滴管　　　　　　　RV69、YR27、E04）

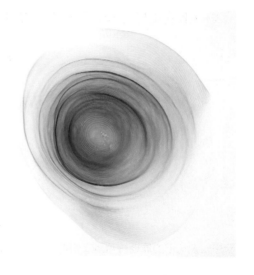

──── Point ────
這是繪製連續細線的技巧。請盡可能在濕度較低的環境下作畫，才能畫出漂亮的線條。此外，若使用「高級防水紙agate類型」的紙張，也比較容易畫得漂亮。

①

在紙張滴IPA。

②

從IPA的上方滴酒精墨水。

③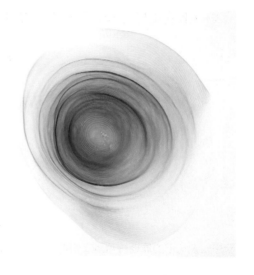

搖晃紙張，讓墨水與IPA融合。接著讓墨水慢慢勻開，直到需要的大小為止。

④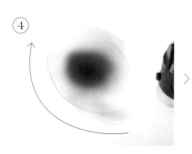

以吹風機沿著墨水的輪廓慢慢吹乾墨水。

⑤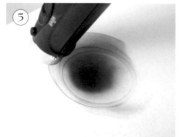

從外側慢慢地往中心點吹。此時的重點在於不要把中心部分的墨水完全吹乾。

⑥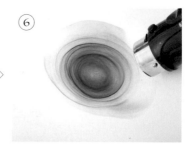

最後再慢慢地吹乾中心部分的墨水。如果線條非常美觀，作品就完成了。

「想在作品的某個部位繪製瑪瑙線的情況」

①

②

若想繪製局部的瑪瑙線可讓吹風機沿著該部位的外側來回吹風。

從外側吹乾，就能吹出細緻的線條。

③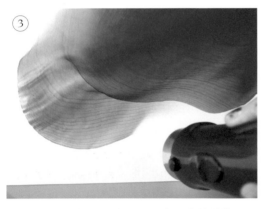

吹到IPA完全乾燥為止。要吹出漂亮的線條需要一點技巧，建議大家練習幾次。

注意 Point

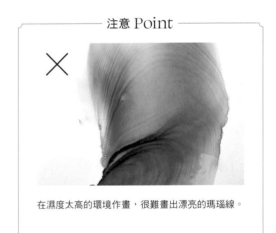

在濕度太高的環境作畫，很難畫出漂亮的瑪瑙線。

完成

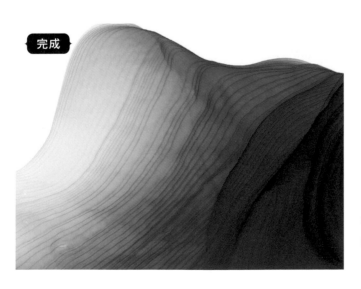

等到IPA完全乾燥，浮現漂亮的瑪瑙線，作品就完成了。濕度40%左右的環境是最適合繪製瑪瑙線的環境。

Metallic Color

使用金屬色墨水的方法

金屬色墨水可為作品畫龍點睛，讓作品更加美麗。

在此要介紹各種使用金屬色墨水的方法。

「與乙醇融合」

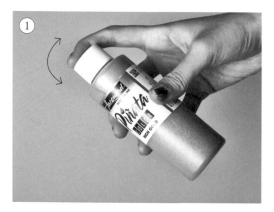

金屬色墨水容易沉澱，使用前必須先搖一搖。

將金屬色墨水滴入乙醇，再攪拌均勻。

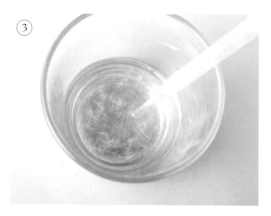

依照平常吸取乙醇的方式以滴管吸取，再將金屬色墨水滴在酒精墨水附近，然後吹乾金屬色墨水。

這是應用範例。看似低調的金屬色成為整幅作品的重點。

「直接使用」

①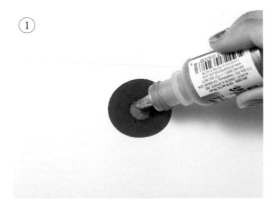

直接將金屬色墨水滴在勻開的酒精墨水上面。

②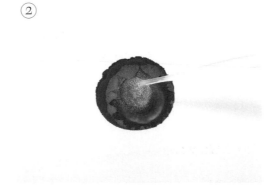

追加乙醇。

③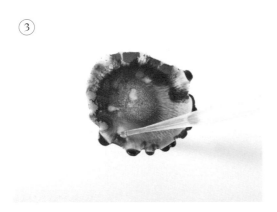

追加乙醇的量是金屬色墨水的三倍。

④

晃動紙張，讓墨水均勻化開。

⑤

利用吹風機吹乾，讓墨水均勻延展。有些金屬色墨水適合繪製如金箔般片狀金屬色紋路，有些則比較容易形成粒狀的金屬色紋路。

⑥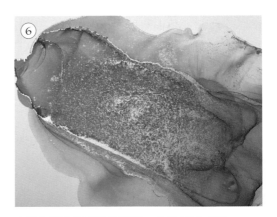

金屬色墨水漂亮地化開後，作品就完成了。

「用筆噴出圖案」

①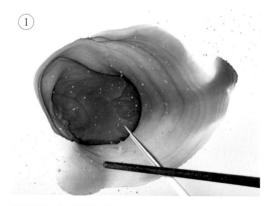

②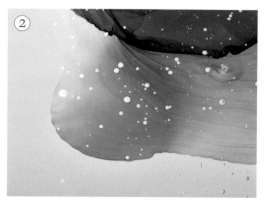

利用另一枝筆拍打沾了金屬色墨水的水彩筆，讓墨水噴在紙面上。

這是噴好之後的樣子。這種方法很適合在需要以金屬色墨水營造重點的時候使用。

「吹勻金屬色墨水」

①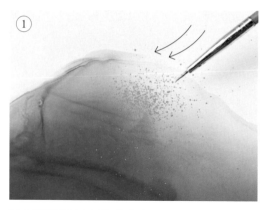

②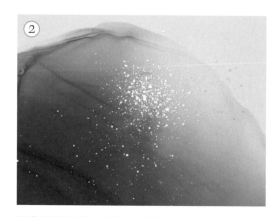

以水彩筆沾了金屬色墨水之後，用力將墨水吹到紙張表面。

氣息又強又急，就能吹出漂亮的飛沫。這種技巧很適合需要在特定位置上色的時候使用。

「遮住不需要上色的部分」

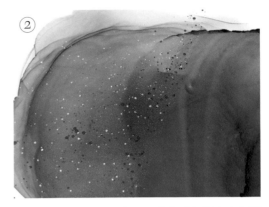

確定底層的酒精墨水徹底乾燥後,利用紙張遮住不需要金屬色墨水的部分。

利用水彩筆或吹氣的方式,讓金屬色墨水噴在紙張表面。拿掉蓋在上面的紙張,就會看到只有特定部位有金屬色墨水噴出來的漂亮花紋。

「利用水彩筆補畫」

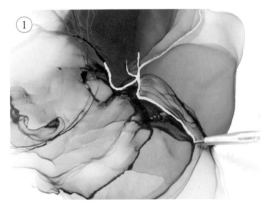

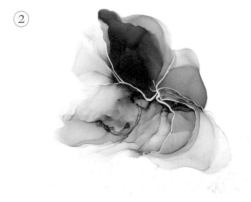

直接用水彩筆沾取金屬色墨水,再繪製線條。

在酒精墨水分界處描繪金屬色墨水的線條,等到墨水乾燥之後,線條就會自然成為整幅畫的重點。

使用金屬色墨水的技巧

Pattern
1 │ Marble 大理石

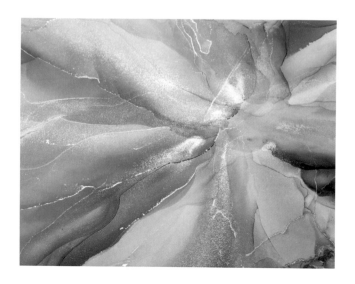

「事先預備的畫具」

· 高級防水紙　　· 酒精墨水：Copic Ink
· 乙醇　　　　　　（C-7、E04、E71、
· 滴管　　　　　　E31、E77）
· 吹風機　　　　· 金屬色墨水：Pinata
　　　　　　　　　（皮納塔）Brass

── Point ──

這是利用顏色層層疊出如大理石紋路的
技巧，紙張的部分則可選擇「高級防水
紙marble類型」。

①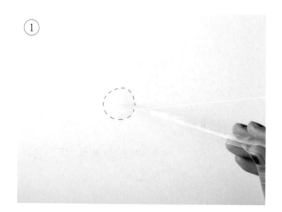

在紙張中心點幾滴乙醇。

②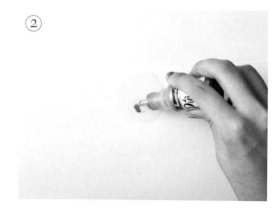

在乙醇上面滴金屬色墨水。

③

接著滴酒精墨水。這次使用的是偏大地色的墨水。

④

利用吹風機將墨水由中心往外吹。

⑤

追加其他顏色的墨水,再利用吹風機往外吹。

⑥

當相鄰的顏色重疊,顏色之間的界線就會變得很清晰。

⑦

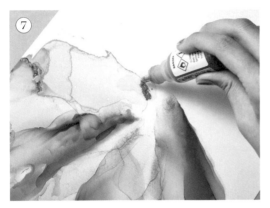

也可利用金屬色墨水突顯顏色的分懼線。在放射狀紋路的中心點滴金屬色墨水。

⑧

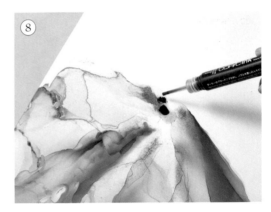

在金屬色墨水的旁邊滴深色的酒精墨水畫,這個深色的酒精墨水將成為重點色。

⑨

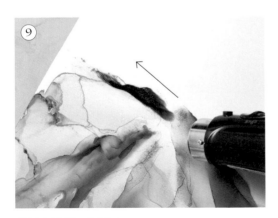

利用吹風機吹勻墨水。

⑩

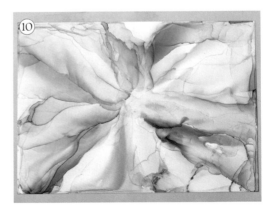

重複步驟⑤~⑨,讓墨水從中心點往外輻射,作品就完成了。墨水乾燥後,放射狀的分界線就會變得閃閃發光,貴氣逼人。

顏色的搭配

酒精墨水畫的樂趣之一在於選擇搭配的顏色。
在此要介紹一些基於酒精墨水特性發生的現象以及創意配色的範例。

【酒精墨水的特性】

酒精墨水是染料，所以最明顯的特徵就是透明感。利用乙醇稀釋前與稀釋後
的顏色濃度也會不一樣，而且顏色的濃淡還會隨著墨水擴散的方式而改變，
這也是酒精墨水畫的趣味之一。此外，酒精墨水的顏色與種類都有不同的黏
度，所以試用不同的酒精墨水就能知道黏度的差異。

【關於色裂】

BV29

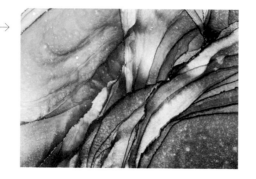

雖然BV29屬於藍色系的顏色，但是滴
入乙醇之後，有時會滲出粉紅色。這是因
為酒精墨水是由多種染料混成的顏料，所
以利用乙醇稀釋之後，會導致這些染料分
離，而這種從單色衍生出多種顏色的現象
就稱為「色裂」，而這種現象也能賦予作
品不同的意境。

\ Check! /

容易色裂的顏色

接著為大家介紹一些容易色
裂的顏色。就算出現色裂，
大家也只需要將這種現象視
為酒精墨水的特徵之一，也
可以利用這種現象作畫，不
需要覺得自己失敗了。

V95

利用乙醇稀釋粉紅色的墨水，可滲
出藍色的墨水。

BG93

利用乙醇稀釋綠色的墨水，可滲出
褐色的墨水。

其他容易
色裂的顏色

BV04　　BV17　　V99　　B39

紙張的種類以及顏料的濃度都會出現不同程
度的色裂，建議大家試著利用不同的紙張創
造不同程度的色裂現象。

關於配色

酒精墨水畫的另一個有趣之處就是混色。

不同的混色組合可賦予作品截然不同的質感與氣氛。

接下來就為大家介紹作者推薦的混色組合。

【同系色】 同系的顏色可混出如同漸層般的色調，也能賦予作品一致的色調。

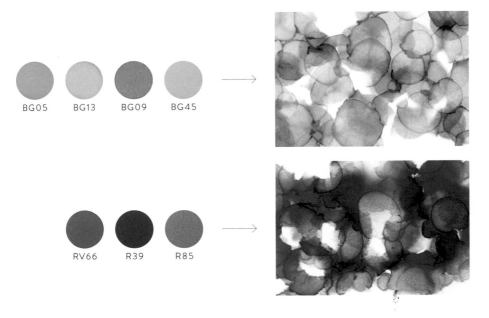

BG05　BG13　BG09　BG45

RV66　R39　R85

【互補色】 互為補色的顏色可襯托彼此，讓整個畫面更加吸睛。

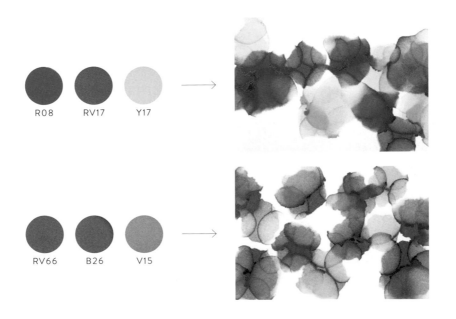

R08　RV17　Y17

RV66　B26　V15

根據主題選擇混色組合

乍看之下，似乎不容易找到適當的混色組合，但只要根據主題選擇，
就會一下子就想到該選擇哪些顏色。接下來為大家介紹適合八種主題的混色組合。

Mysterious 神祕

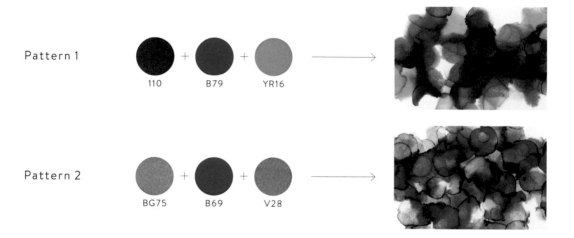

Pattern 1 110 + B79 + YR16

Pattern 2 BG75 + B69 + V28

Dreamy 夢幻

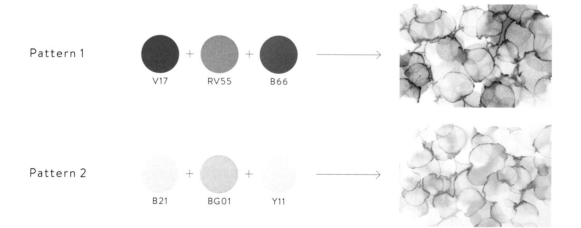

Pattern 1 V17 + RV55 + B66

Pattern 2 B21 + BG01 + Y11

這種混色組合適合營造神祕、深奧、充滿謎團的氣氛。

Pattern 3　　BV17　+　BV29　+　RV66　+　B18　→

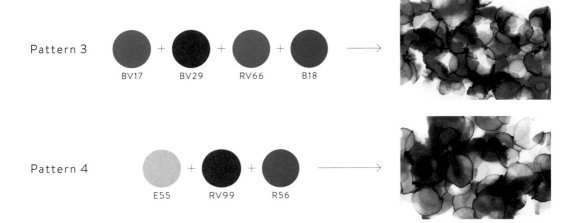

Pattern 4　　E55　+　RV99　+　R56　→

這種混色組合適合營造可愛、輕飄飄、充滿幻想的氣氛。

Pattern 3　　RV42　+　R32　+　E01　+　B000　→

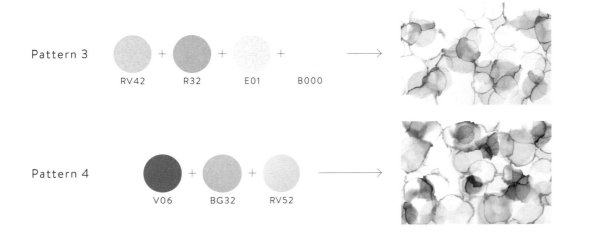

Pattern 4　　V06　+　BG32　+　RV52　→

Colorful 繽紛

Pattern 1

V09 + YR16 + YG07 →

Pattern 2

B28 + BG15 + YR24 →

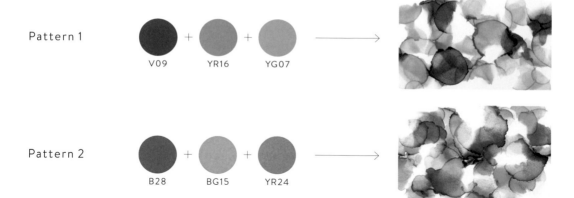

Fresh 新鮮

Pattern 1

G14 + Y18 + B02 →

Pattern 2

BG13 + YG05 + G03 →

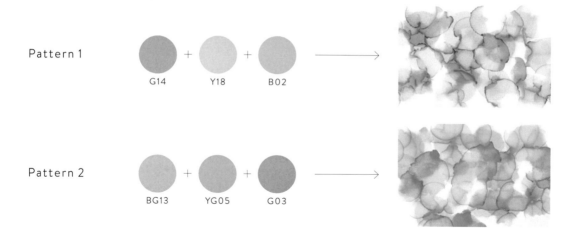

Natural 自然

Pattern 1

G94 + G29 + T-7 →

Pattern 2

V99 + E77 + E55 →

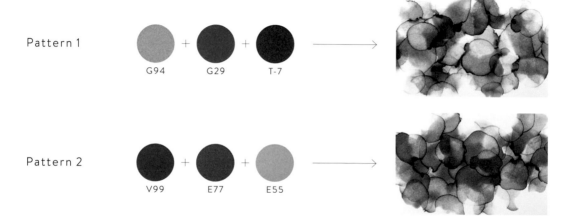

這種混色組合適合營造快樂、鮮活、充滿活力與玩心的氣氛。

Pattern 3 B06 + BG45 + RV09 →

Pattern 4 R35 + YR09 + Y17 →

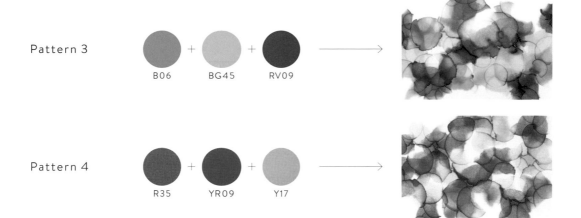

這種混色組合適合營造新鮮、明亮、開朗的氣氛。

Pattern 3 YR68 + Y35 + R35 →

Pattern 4 Y32 + R12 + Y18 →

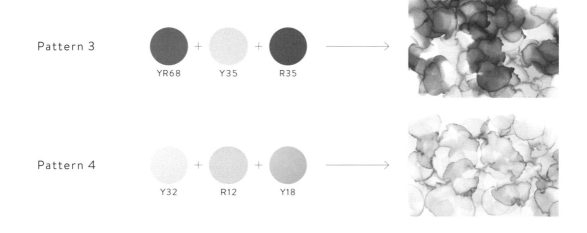

這種混色組合適合營造屬於大自然的印象與沉著的氣氛。

Pattern 3 YG95 + E27 + BG99 →

Pattern 3 E79 + E39 + E43 →

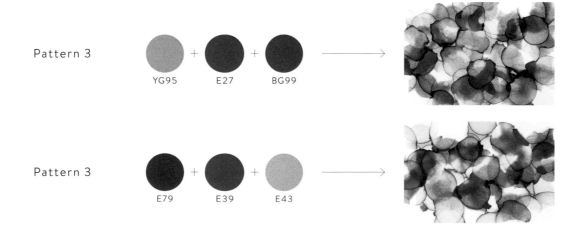

Exotic 異國風情

Pattern 1 BG18 + V09 + B79 + B16 →

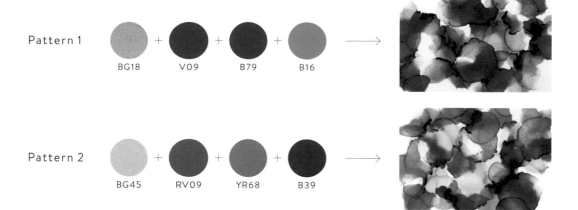

Pattern 2 BG45 + RV09 + YR68 + B39 →

Romantic 浪漫

Pattern 1 R22 + R35 + RV19 →

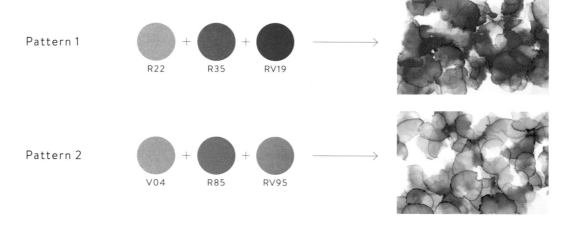

Pattern 2 V04 + R85 + RV95 →

Muted 靜謐

Pattern 1 W5 + E04 + E77 →

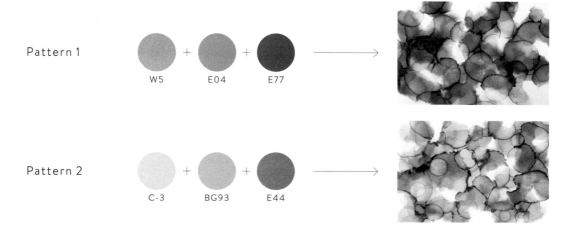

Pattern 2 C-3 + BG93 + E44 →

———— 這種互補色的混色組合適合營造熱情、充滿誘惑的異國風情。 ————

Pattern 3　　RV69　＋　Y17　＋　V09　＋　B66　　⟶

Pattern 4　　BG49　＋　YR18　＋　R46　＋　E18　　⟶

———— 這種混色組合適合營造充滿情緒、令人憐愛的氣氛。 ————

Pattern 3　　V17　＋　V99　＋　RV95　　⟶

Pattern 4　　YR27　＋　RV69　＋　E04　　⟶

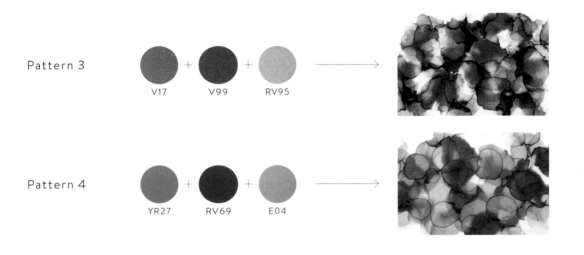

———— 這種混色組合適合營造暗淡、褪色的質感與沉靜的氣氛。 ————

Pattern 3　　V91　＋　V25　＋　BV02　　⟶

Pattern 4　　B63　＋　C-3　＋　BV25　　⟶

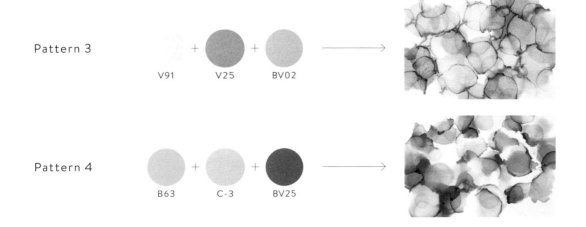

Arrange
試著讓作品多點變化

在繪製酒精墨水畫之際，加入文字或是一些小創意，讓作品多點變化，

也是創作的趣味之一。在此介紹一些讓人立刻就能動手試畫看看的創意範例。

與文字搭配

在紙張的角落沾乙醇，再讓乙醇慢慢擴散，同時
預留要書寫文字的空間。

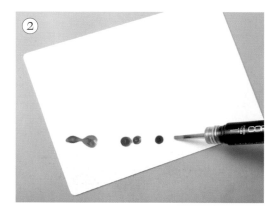

這次的主要顏色為藍色的酒精墨水。請隨機點幾
滴藍色墨水。

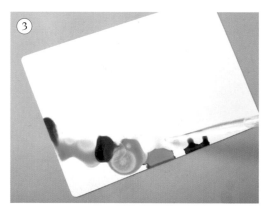

補幾滴乙醇，讓藍色墨水擴散，同時調整整體的
平衡。

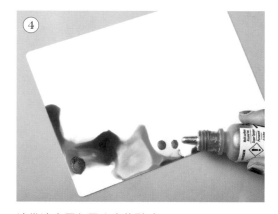

滴幾滴金屬色墨水畫龍點睛。

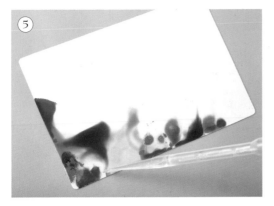

補幾滴乙醇，讓金屬色墨水滲開。

利用吹風機吹乾墨水，但要保留書寫文字的空間。

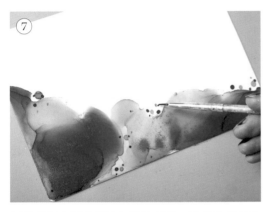

最後利用尖頭水彩筆加幾筆重點，整個作品就會更有時尚感。

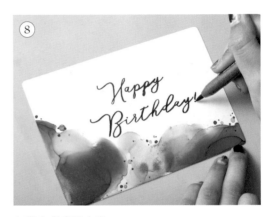

在留白處書寫文字。

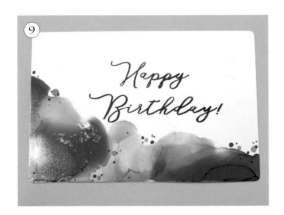

完成。可根據整體的顏色分佈情況調整文字的大小與位置。

Arrange

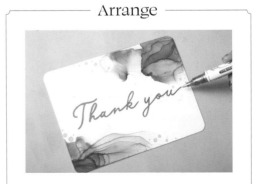

可試著使用不同的配色以及文字的顏色，找出最理想的搭配。

使用黑板創作

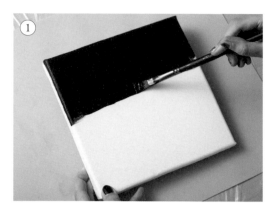

在市售的畫布塗滿黑色的壓克力漆,藉此製作黑板。

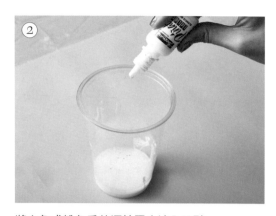

將白色或粉色系的酒精墨水滴入乙醇。

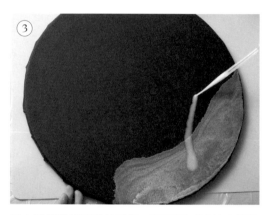

這次準備的是圓形的黑板,而且要以滴管直接將顏色滴在黑板上面。

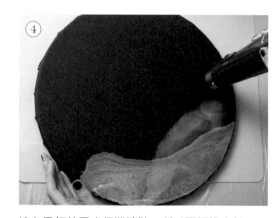

滴在黑板的墨水很難擴散,所以要慢慢吹乾。

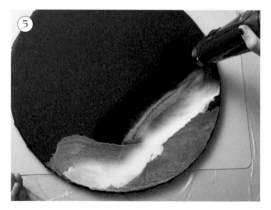

一邊觀察顏色的分佈情況,一邊重疊不同的顏色,再逐次吹乾各種顏色。

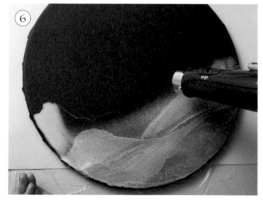

吹乾墨水之後,所有顏色都會變得有點蒼白,線條也會變得更分明。

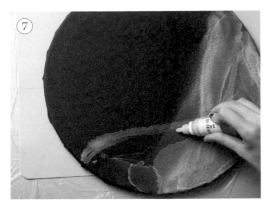

一邊繪製曲線，一邊將酒精墨水滴在黑板上，再從上方以滴管滴幾滴乙醇。

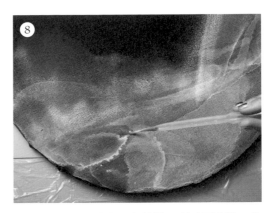

金屬色墨水也很難在黑板擴散，所以要多滴一些乙醇，再以滴管畫出線條。

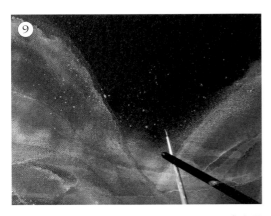

最後利用水彩筆在黑板噴出一些白色墨水或金屬色墨水的飛沫，營造星空的感覺。

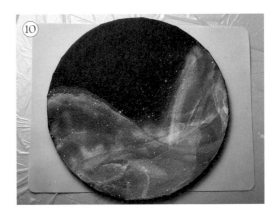

視顏色的分佈情況追加一些重點，再等待墨水乾燥，作品就完成了。

使用留白膠寫字

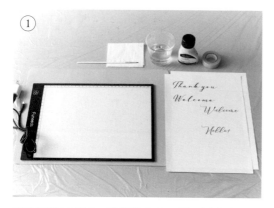

請依照照片所示，準備基本的工具、透寫台、文字草圖以及留白膠。

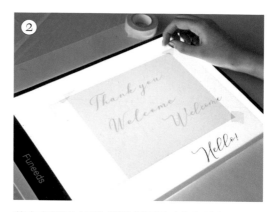

將文字草圖（下）與繪圖用紙（上）貼在透寫台上面。

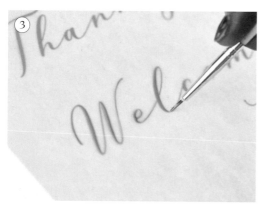

利用沾了留白膠的水彩筆描繪文字草圖。這次雖然準備了透寫台，但其實可以直接以沾了留白膠的水彩筆書寫文字。

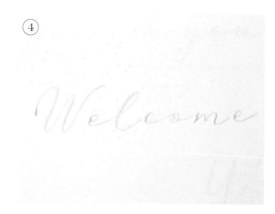

描寫完成後，利用吹風機吹乾。

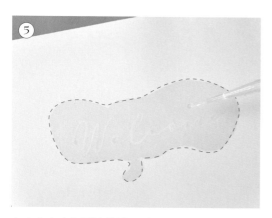

在文字上方如圖滴幾滴乙醇。

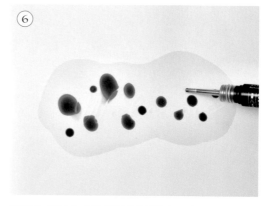

隨機在乙醇上方滴幾滴酒精墨水。由於已經先以留白膠描寫文字，所以文字的部分不會被酒精墨水染色，看起來就像是鏤空的文字。

⑦

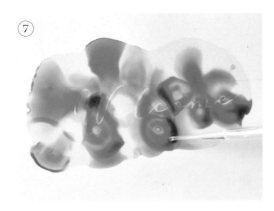

再滴幾滴乙醇,讓墨水均勻化開。

⑧

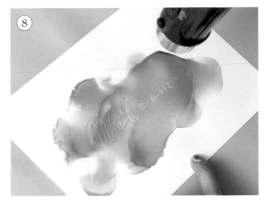

利用吹風機吹乾墨水。建議將墨水吹到文字周圍,為作品增加重點。

⑨

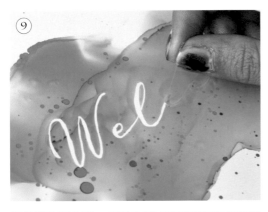

最後撕掉留白膠。建議使用牙籤這類工具從邊緣挑起來再撕掉。

⑩

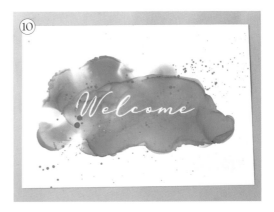

這就是完成的作品。

Column

2

為 了 在 日 本
推 廣 酒 精 墨 水 畫

雖然酒精墨水畫是已於國外普及的藝術類型之一，但外國的作品通常是非常大型的畫作，

在日本很難創造出規模相當的作品。

所以我希望在日本推廣「能在桌上完成的小型藝術作品」，

也就是利用六角板或Ａ４防水紙繪製的酒精墨水畫。

為了研究相關技術與畫材，

也為了與外國交涉或是在幼兒教育或心理保健的領域推廣酒精墨水畫，

我成立了「一般社團法人日本酒精墨水畫協會」，每天不斷地鑽研酒精墨水畫。

我也秉持著「日本國內能有更多相關畫材可以選擇」的心情，

與企業一同開發相關的畫材。

每當我想到今後將有人因為酒精墨水畫找到心靈的富足，

或是增加與他人交流的機會，以及讓生活多點藝術氣息，我就非常興奮與雀躍。

雖然酒精墨水畫是從外國傳入日本的藝術類型，

但我希望以日本人特有的感性與細膩，畫出備受外國矚目的作品，

也希望作品能被放入美術教科書，之後也想繼續挑戰新的事物。

希望酒精墨水畫能成為挑戰門檻較低的藝術類型，

慢慢地於不同的性別或是年齡層普及。

Lesson

3

試著創作作品

關於樹脂保護膜

有些酒精墨水畫會另外上一層樹脂保護膜，
避免作品被刮傷或是遇到其他傷害。
建議大家先購買鍍膜所需的工具，再試著替作品上一層樹脂保護膜吧。

【何謂樹脂？】

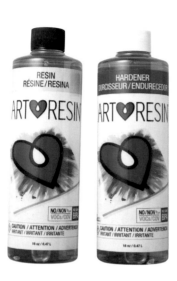

樹脂的英文是「resin」。鍍一層樹脂保護膜雖然費工，卻能避免作品受損，顏色也能維持鮮豔，所以作品完成後，絕對要進行這道步驟。用於酒精墨水畫的樹脂是由主劑與硬化劑混合而成的「雙液型樹脂」，建議大家盡可能選購透明度較高的類型。有些樹脂會與酒精墨水互斥，導致作品的顏色溶化，所以在作品使用之前，最好先在試作品試用看看。本書推薦的是「Art Resin」這種雙液型藝術樹脂。

【樹脂的秤量方式】

基本上可依照說明書的指示或是需要的分量，以量杯秤量出適量的樹脂液。本書使用的Art Resin能以1：1的比例混合，所以大家可先準備兩個透明的塑膠杯，再以目測的方式，在這兩個透明塑膠杯之中倒入等量的主劑與硬化劑，然後再予以混合即可。要注意的是，如果在混合之後才發現樹脂液的分量太少，會很難追加不足的量，所以份量最好多抓一點才保險。此外，請在通風良好的地點混合樹脂，也要記得戴上塑膠手套再開始作業。

樹脂保護膜使用的工具

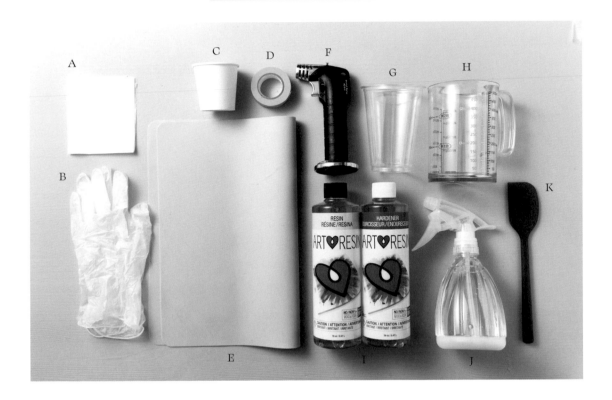

A	衛生紙	擦掉多餘的樹脂。
B	塑膠手套	避免雙手沾到樹脂。
C	紙杯	在等待樹脂硬化的時候，作為基座使用，以免樹脂在桌面硬化。
D	紙膠帶	貼在作品的側面，避免作品的側面沾到樹脂。
E	矽膠墊	避免樹脂直接黏在桌面。
F	噴燈	去除樹脂的氣泡。
G	塑膠杯	用來混合樹脂的主劑與硬化劑。
H	量杯	秤量樹脂。
I	樹脂	樹脂鍍膜的必備材料。
J	噴霧器	開始前用來除去空氣中的灰塵。
K	刮刀	攪拌混合、倒出樹脂時使用。

Item 1 | Hexagon Panel
六角板

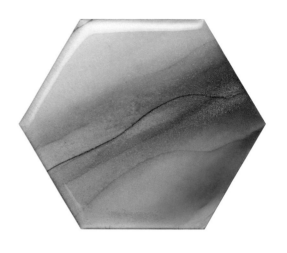

「事先預備的畫具」

- 樹脂鍍膜的必需工具（參考P.77）
- 六角板
- 筆刀（也可以是美工刀）
- 草圖（事先畫好的酒精墨水畫）
- 厚紙板
- 雙面膠（A4大小）
- 切割墊
- 酒精墨水：Copic Ink（E09、B06、BG45）

--- Point ---

在酒精墨水畫的眾多成品之中，特別受歡迎的就是六角板。使用線條美觀清晰的草圖，作品會更加搶眼，讓人印象深刻。

① 先準備六角板的草圖。依照照片的指示，在厚紙板挖出與六角板一樣大小與形狀的空洞。

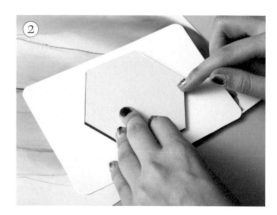

② 將紙框放在草圖上，再將六角板放在紙框上。

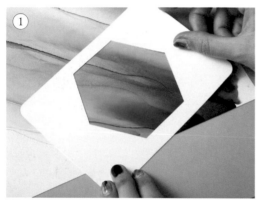

③ 在六角板左右兩側折出折線，再替草圖翻面。

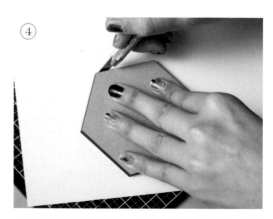

④ 對準草圖的折線黏貼六角板，再切下草圖。記得先在六角板的表面黏雙面膠。

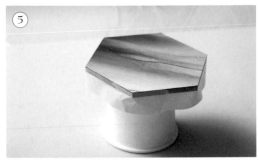

⑤

為了避免多出來的樹脂滴在桌面，請將六角板放在面積較小，卻有一定高度的水平位置，也要在六角板的側面貼紙膠帶，避免樹脂流到六角板的側面。

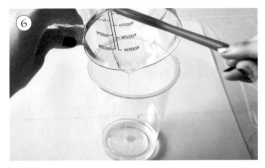

⑥

將適量的樹脂倒入杯子裡。這次使用的樹脂是 Art Resin。

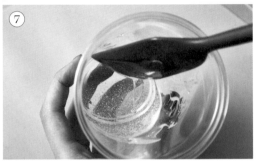

⑦

不斷地以刮刀攪拌，直到樹脂液變得透澈，不再混濁為止。

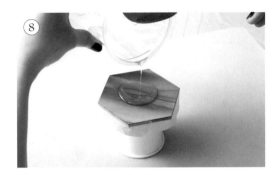

⑧

將樹脂液緩緩地倒在六角板的正中央。

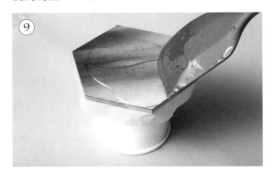

⑨

利用刮刀將樹脂均勻抹在六角板表面。

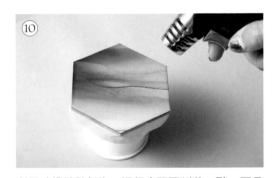

⑩

利用噴燈消除氣泡。這個步驟要俐落一點，而且只讓火舌接觸到氣泡就好。

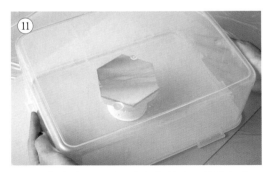

⑪

將作品放進盒子，避免六角板的表面沾染灰塵。放在常溫下二十四小時，等到樹脂硬化。

⑫

樹脂硬化後，撕掉紙膠帶就完成了。沒辦法撕下來的部分可利用銼刀或美工刀處理。

Item 2 | Postcard
明信片

「事先預備的畫具」

· 燙金筆
· 紙膠帶
· 金箔
· 薄紙（例如影印用紙）
· 明信片（事先畫好的酒精墨水畫）
· 酒精墨水：Copic Ink（YR23、Y38、R43）、皮納塔Brass
· 油性麥克筆（金色）

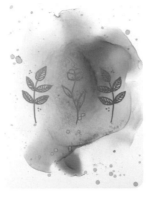
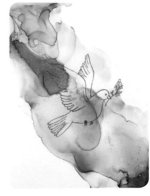

---- Point ----

這張明信片會先在酒精墨水畫上繪製插圖，再轉印金箔。
建議以金色繪製插圖，才能營造華麗的質感。

〈 Pattern1 〉

① 這次使用燙金筆完成燙金的步驟。

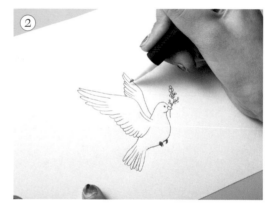

② 在紙張繪製需要的插圖（草圖）。若想直接套用現成的插圖，可直接複印在影印用紙上面。

③ 先準備一張畫好酒精墨水畫的明信片，再將金箔放在要轉印插圖的位置。

④ 利用紙膠帶固定明信片與金箔。

將插圖放在金箔上面,再以紙膠帶固定。

利用燙金筆描繪草圖,轉印金箔。

轉印完成後,緩緩地撕掉金箔,作品就完成了。

〈 Pattern 2 〉

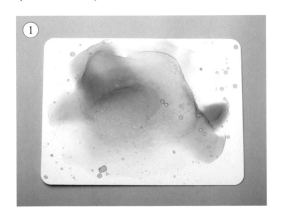

先準備一張畫好酒精墨水畫的明信片。

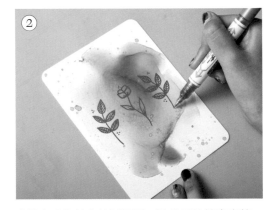

直接在明信片上繪製插圖。請使用油性麥克筆,
因為水性麥克筆沒辦法直接上色。

Item 3 | Charm Keyholder

吊環鑰匙圈

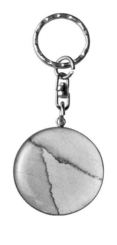

「事先預備的畫具」

· 配飾零件（底座）
· 吊環鑰匙圈
· 雙面膠
· 樹脂鍍膜的必需工具（參考 P.77）

· 剪刀
· 尖嘴鉗
· 厚紙板

· 草圖（事先畫好的酒精墨水畫）
· 酒精墨水：Copic Ink（Y12）、
　皮納塔 Brass

Point

利用酒精墨水畫快速製作一個漂亮的吊環鑰匙圈。製作過程雖然簡單，但要謹慎控制樹脂的份量。

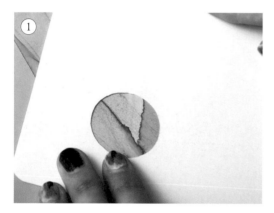

先畫好草圖，再於厚紙板挖出與吊環鑰匙圈一樣大小的空洞，再將這個空洞移到擷取草圖的位置。

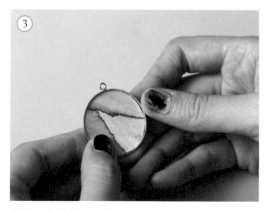

利用鉛筆畫出裁切線，再用剪刀沿著裁切線切下草圖。建議一開始要將草圖剪得比吊環鑰匙圈大一點。

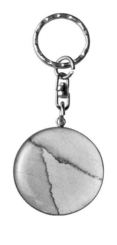

將剪下來的草圖調整成與配飾零件一樣的大小，再利用雙面膠將草圖貼在配飾零件裡面。

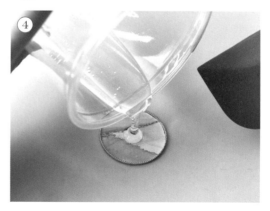

緩緩地將樹脂倒在草圖的正中央。

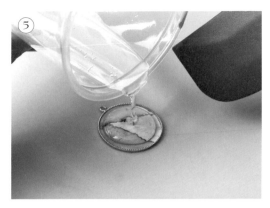

因為將樹脂倒入較小的配飾零件裡，所以要控制
樹脂的量，不能讓樹脂流出來。

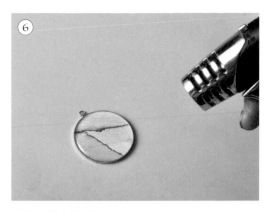

利用噴燈去除氣泡。

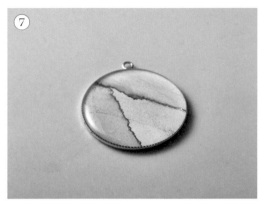

靜置在水平處二十四小時，等到樹脂硬化，也要
記得避免樹脂沾染灰塵。

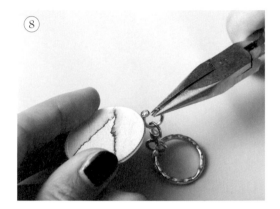

樹脂硬化之後，加上吊環，鑰匙圈就完成了。

$\overset{\text{Item}}{4}$ | Collage 拼貼畫

「事先預備的畫具」

· 圓形打孔機
· 雙面膠
· 切割墊
· 筆刀（也可以是美工刀）

· 圓形墊板
· 草圖（事先畫好的酒精墨水畫）
· 酒精墨水：Copic Ink（RV04、B63、B21、V17）

── Point ──

這次要將剪下來的酒精墨水畫貼在圓形墊板上，藉此作成拼貼圖。這項作品的配色重點在於利用同色系、不同濃度的顏色排出漸層色，才能讓整件作品的色調統一。

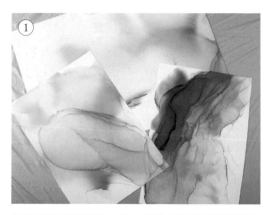

先畫好幾幅酒精墨水畫。建議多準備幾種不同色調的作品。

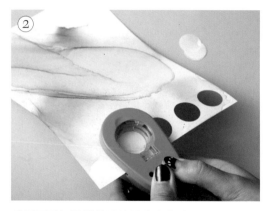

利用圓形打孔機將酒精墨水畫裁成圓形。

這是裁成圓形之後的樣子。裁出50～100個圓形會比較夠用。

在圓形墊板貼雙面膠。

利用筆刀將雙面膠切成圓形墊板的形狀。

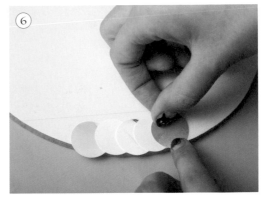

一邊觀察配色的情況,一邊將剛剛裁下來的圓形貼在圓形墊板上。

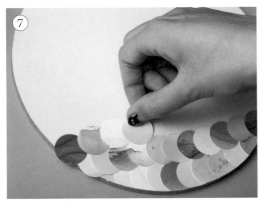

貼完第一層之後,依照步驟④的方法在第二層黏雙面膠,再繼續將裁成圓形的酒精墨水畫貼上去。

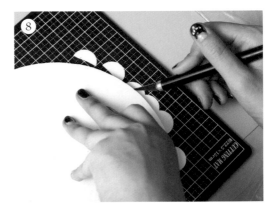

將圓形墊板翻過來,再用筆刀裁掉超出墊板的草圖。

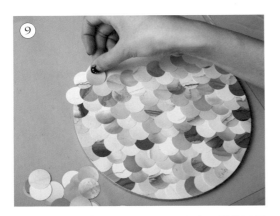

重複步驟⑦、⑧,直到貼滿草圖為止。最後只需要裁掉超出圓形墊板的草圖,作品就完成了。

$\overset{\text{item}}{5}$ | Pierce 耳環

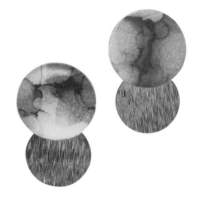

「事先預備的畫具」

· 耳環底座
· 雙面膠
· 樹脂鍍膜的必需工具（參考P.77）
· 切割墊
· 筆刀（也可以是美工刀）

· 紙黏土
· 免洗筷
· 草圖（事先畫好的酒精墨水畫）
· 酒精墨水：Copic Ink（RV17、R35、YR16、Y08）

--- Point ---

以酒精墨水畫裝飾的耳環若是做得小一點，配色會比較精緻，看起來也比較可愛。

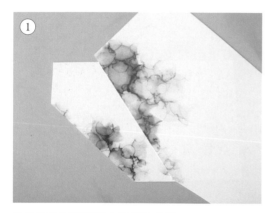

①

先準備幾幅酒精墨水畫做為草圖。這次選擇的是色調相對明亮的酒精墨水畫。

②

在耳環底座黏雙面膠。

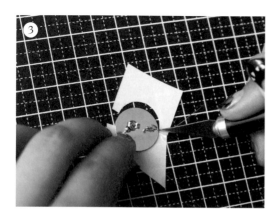

③

裁掉多餘的雙面膠。

④

依照個人喜好，決定顏色的位置。

⑤

撕掉雙面膠，再將耳環底座黏在草圖的背面。

⑥
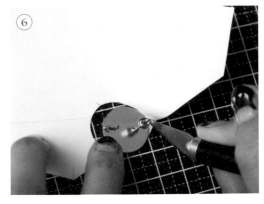
依照耳環底座的形狀裁掉草圖。

⑦

如果草圖的邊緣有些毛邊或粗糙，可利用筆刀或
銼刀修一修。

⑧
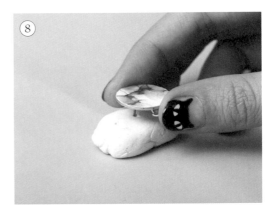
插在紙黏土上面，讓耳環底座保持水平。

⑨

利用免洗筷從耳環底座的中心點滴滿樹脂。

⑩
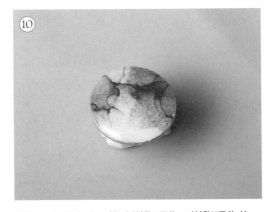
靜置二十四小時，等待樹脂硬化。樹脂硬化後，
作品就完成了。利用黏著劑加裝一些喜歡的配飾
零件，就能讓這項作品變得更可愛。

Item 6 | Interior Panel
室內裝潢飾板

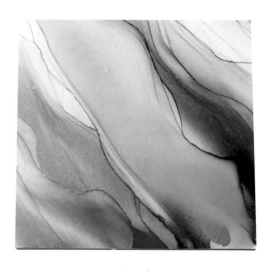

「事先預備的畫具」

· 合板
· 雙面膠
· 筆刀（也可以是美工刀）
· 切割墊
· 厚紙板
· 草圖（事先畫好的酒精墨水畫）
· 酒精墨水：Copic Ink（B06、Y38、RV25）、皮納塔Brass

Point

室內裝潢飾板是很常用來裝飾酒精墨水畫的工具，也很受大眾歡迎。選用視覺效果十足的草圖，就能賦予作品不容忽視的魄力。

①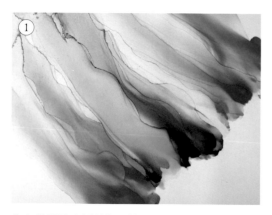

先在卷軸防水紙繪製酒精墨水畫。記得酒精墨水畫要畫得比室內裝潢飾板的範圍更大一點。

②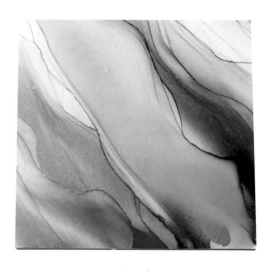

依照室內裝潢飾板的形狀與大小裁切厚紙板，藉此裁出紙框。

③

利用剛剛製作的紙框決定草圖的裁切位置。

④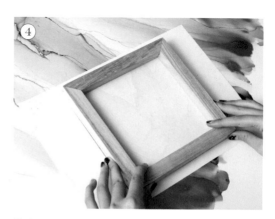

將室內裝潢飾板放在以紙框選好的位置。

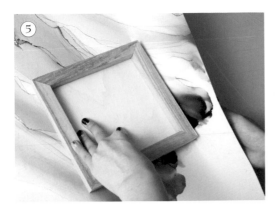

將室內裝潢飾板放在草圖的正面，再折出折線。

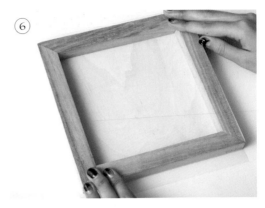

在室內裝潢飾板的正面黏貼雙面膠。

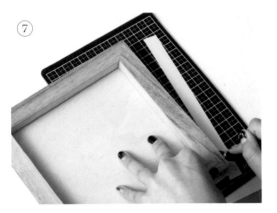

裁掉多餘的雙面膠。

對準折線，將室內裝潢飾板黏在草圖的背面。

裁掉多餘的草圖。

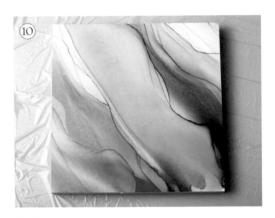

完成。

Ornament

Item 7 | 裝飾品

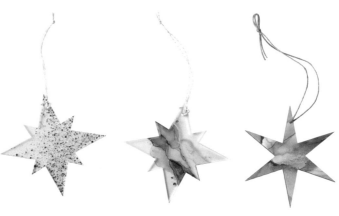

「事先預備的畫具」

· 星形木板
· 壓克力板
· 筆刀（也可以是美工刀）
· 切割墊
· 雙面膠
· 錐子或是尖錐起子
· 緞帶或繩子
· 吹風機
· 水彩筆（兩支）
· 調色盤
· 草圖（事先畫好的酒精墨水畫）
· 酒精墨水：Copic Ink（B63、BG18、B45）、
　皮納塔Brass

─ Point ─

利用酒精墨水畫製作的裝飾品既時尚，又符合每個季節的概念。選擇內斂的調色，就能輕易地成為房間的一景。

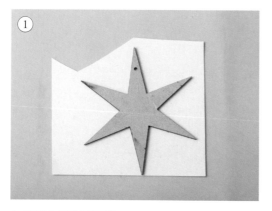

① 在星形木板黏雙面膠。

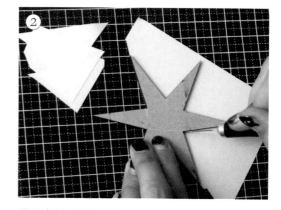

② 裁掉多餘的雙面膠。

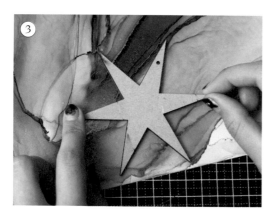

③ 將星形木板放在事先畫好的酒精墨水畫，決定酒精墨水畫的裁切位置。這時候請不要撕掉雙面膠。

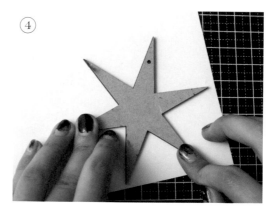

④ 確定位置之後，將面板黏在草圖的背面。

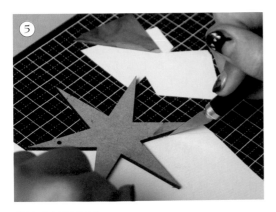

⑤ 裁掉多餘的草圖。

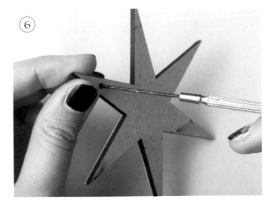

⑥ 利用錐子鑽洞。本書使用的是已經在上方鑽好洞的星形木板，但如果使用的星形木板還沒鑽好洞，請在這個步驟鑽洞。

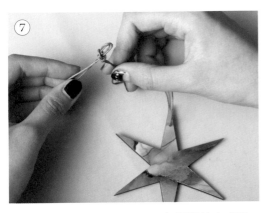

⑦ 讓繩子穿過剛剛鑽好的洞，再打個結就完成了。

應用、變化

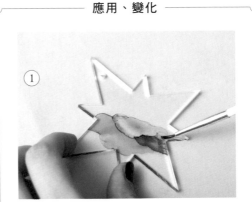

① 若是使用壓克力板，可利用水彩筆直接在壓克力板上面塗抹酒精墨水，之後再以吹風機吹乾即可。

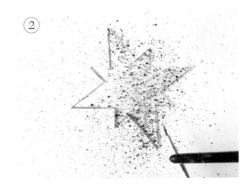

② 除了直接在壓克力板作畫，也可以利用噴濺的技巧將酒精墨水噴在壓克力板，營造色彩繽紛的質感。噴完顏色之後，再利用吹風機吹乾即可。

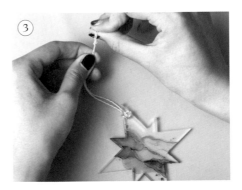

③ 最後利用尖錐鑽洞，穿條繩子再打個結就完成了。

item 8 | Candle 蠟燭

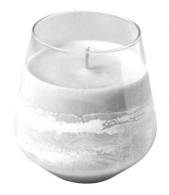
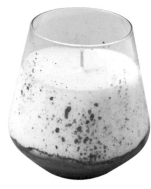

「事先預備的畫具」

· 電磁爐
· 琺瑯鍋
· 大豆蠟（軟）
· 溫度計
· 顏料（粉紅色）
· 蠟燭玻璃杯
· 金屬墊片
· 燭芯
· 免洗筷　　　　· 滴管
· 黏著劑　　　　· 乙醇
· 尖嘴鉗　　　　· 酒精墨水：Copic Ink（BG49、
· 水彩筆　　　　　B79、RV17）、皮納塔（白色、
· 調色盤　　　　　珍珠色）

Point

在蠟燭玻璃杯的內側以酒精墨水上色、畫出需要的圖案。在熄滅蠟燭的時候，讓燭芯彎曲，可延長燭芯的使用壽命。

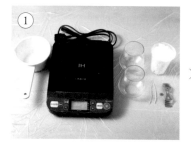

① 準備需要的材料與工具。

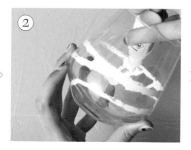

② 在蠟燭玻璃杯的內側塗抹白色的酒精墨水。

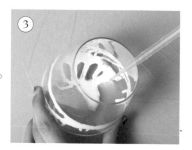

③ 利用滴管滴入乙醇，讓顏色化開來。

④ 旋轉蠟燭玻璃杯，讓顏色均勻地化開，不留半點縫隙。

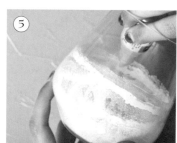

⑤ 接著利用珍珠色的酒精墨水在蠟燭玻璃杯的內側上色。

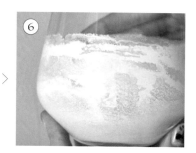

⑥ 旋轉玻璃杯，讓顏色化開來，就能畫出雪地般的花紋。

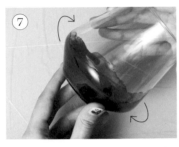

⑦ 另一個蠟燭玻璃杯則要利用有顏色的酒精墨水上色。一開始先仿照白色的酒精墨水,在蠟燭玻璃杯的內側塗抹有顏色的酒精墨水以及乙醇,再旋轉玻璃杯。

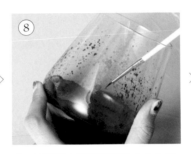

⑧ 噴一點同色系的酒精墨水作為重點。直接以水彩筆作畫,也能畫出時尚的圖案。

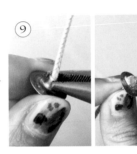

⑨ 利用尖嘴鉗將燭芯與金屬墊片裝在一起,再於金屬墊片的背面塗黏著劑。

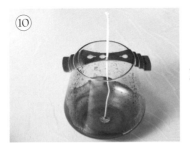

⑩ 將金屬墊片裝在蠟燭玻璃杯的正中央。

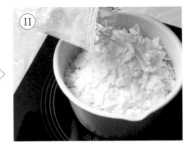

⑪ 將大豆蠟倒入琺瑯鍋,再以電磁爐加熱融化。

⑫ 大豆蠟完全融化後,拌入顏料,調成粉紅色。如果是藍色花紋的蠟燭,就不需要拌入顏料,直接跳到下個步驟。

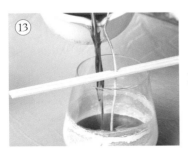

⑬ 利用免洗筷夾住燭芯,再倒入大豆蠟。建議這時候沿著溫度計或其他的棒狀物倒,讓大豆蠟慢慢地流入杯子裡。

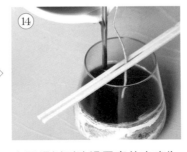

⑭ 大豆蠟倒到淹過圖案的高度為止。靜置一陣子,等到大豆蠟凝固就完成了。

Item 9 | Mugcup 馬克杯

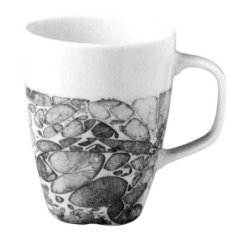

「事先預備的畫具」

· 陶製馬克杯
· 保鮮膜
· 吹風機
· 紙膠帶

· 衛生紙
· 酒精墨水：Copic Ink（YR09、RV09、RV69）

Point

這是應用碎裂（P.50）的技巧替馬克杯加上裝飾的作品。由於圖案會隨著保鮮膜的皺褶改變，所以請試著調整保鮮膜的皺褶，做出喜歡的設計。

① 利用紙膠帶貼住不要上色的部分。

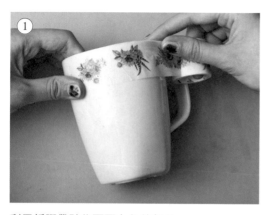

② 攤平保鮮膜，再捏出一些皺褶。

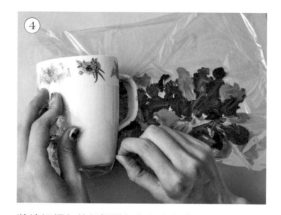

③ 直接在保鮮膜上以酒精墨水上色，大約是能繞馬克杯一圈左右的長度。

④ 將塗好顏色的保鮮膜包在馬克杯上。

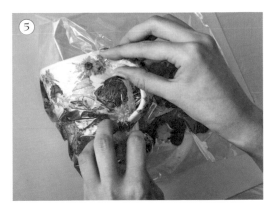

連馬克杯的把手都要包到保鮮膜。

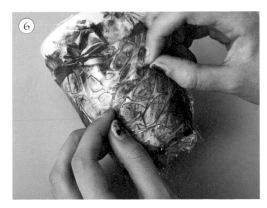

包好後,將保鮮膜的皺褶調成理想的紋路。

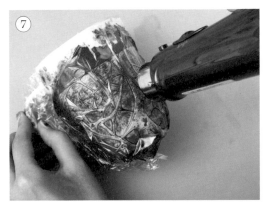

利用吹風機加熱,再靜置二十四小時。如果濕度較高,必須多靜置半天的時間。

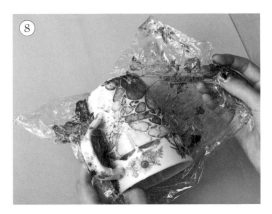

墨水乾燥後,輕輕地撕掉保鮮膜。

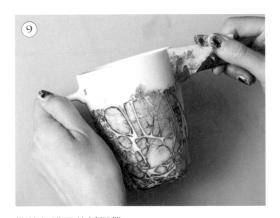

撕掉保護用的紙膠帶。

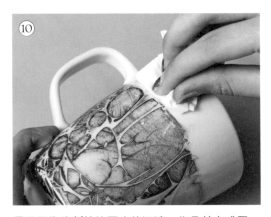

最後用衛生紙擦掉墨水的汙漬,作品就完成了。

零基礎
酒精墨水畫

從媒材、技法、構圖到創作靈感，
教你畫出療癒流動畫

作者鈴木美香
譯者許郁文
主編呂宛霖
責任編輯黃琪微(特約)
封面設計羅婕云
內頁美術設計李英娟、林意玲(特約)

發行人何飛鵬
PCH集團生活旅遊事業總經理暨社長李淑霞
總編輯汪雨菁
行銷企畫經理呂妙君
行銷企劃專員許立心

出版公司
墨刻出版股份有限公司
地址：台北市104民生東路二段141號9樓
電話：886-2-2500-7008／傳真：886-2-2500-7796
E-mail：mook_service@hmg.com.tw
發行公司
英屬蓋曼群島商家庭傳媒股份有限公司城邦分公司
城邦讀書花園：www.cite.com.tw
劃撥：19863813／戶名：書虫股份有限公司
香港發行城邦(香港)出版集團有限公司
地址：香港灣仔駱克道193號東超商業中心1樓
電話：852-2508-6231／傳真：852-2578-9337
製版‧印刷漾格科技股份有限公司
ISBN978-986-289-733-1
城邦書號KJ2059 **初版**2022年7月
定價420元
MOOK官網www.mook.com.tw
Facebook粉絲團
MOOK墨刻出版 www.facebook.com/travelmook
版權所有‧翻印必究

初めてのアルコールインクアートLesson
著者：鈴木 美香
© 2021 Mika Suzuki
© 2021 Graphic-sha Publishing Co., Ltd.
This book was first designed and published in Japan in 2021 by Graphic-sha Publishing Co., Ltd.
This Complex Chinese edition was published in 2022 by MOOK Publications Co., Ltd.

Original edition creative staff
Book Design: Kaho Magara (Yoshi-des.)
Photo: Yumiko Yokota (Studio Ban Ban)
Proofreading : Mine Kobo
Planning and editing: Chihiro Tsukamoto (Graphic-sha Publishing Co., Ltd.)

Special thanks
Japan Alchol Ink Art Association
G—Too
Too Marker Products. Inc.
KENEI Pharmaceutical Co.,Ltd.
FUJITEX Co.,Ltd.
FND Co., Ltd.
ArtResin Inc.(America)
KAMENSKAYA(Russia)
ArtBoards(Russia)

國家圖書館出版品預行編目資料
零基礎酒精墨水畫：從媒材、技法、構圖到創作靈感,教你畫出療癒流動畫
/ 鈴木美香 作；許郁文譯. -- 初版. -- 臺北市：墨刻出版股份有限公司出版：
英屬蓋曼群島商家庭傳媒股份有限公司城邦分公司發行, 2022.7
96面；18.2×25.7公分. -- (SASUGAS；59)
譯自：初めてのアルコールインクアートLesson
ISBN 978-986-289-733-1(平裝)
1.繪畫技法
947.1 111008137